동경 표류일기

동경 표류일기

북스토리
아트코믹스
시 리 즈 ⑨

다쓰미 요시히로 지음
하성호 옮김

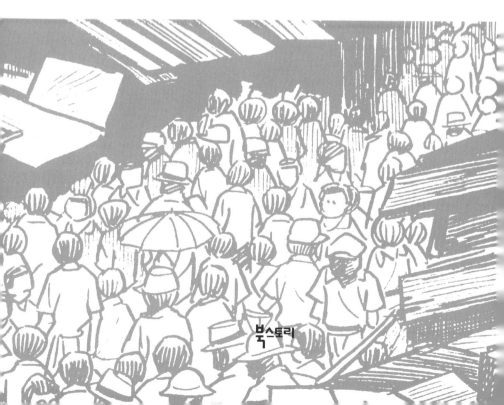

북스토리

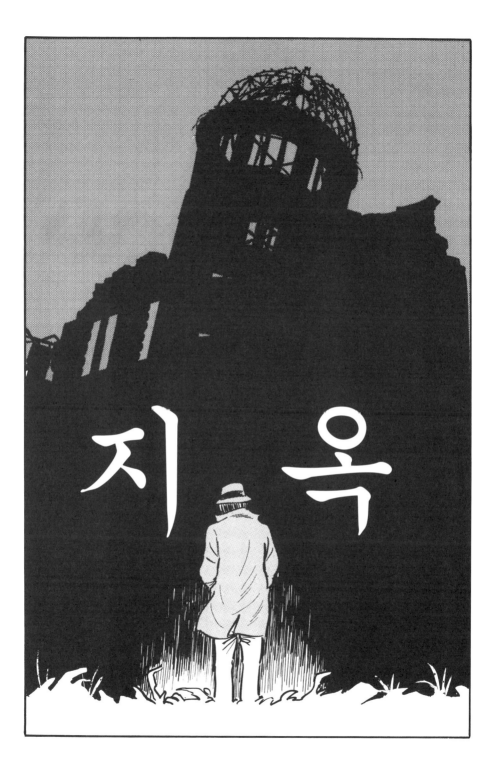

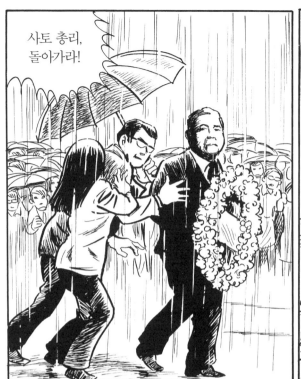

사토 총리,
돌아가라!

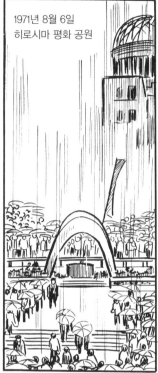

1971년 8월 6일
히로시마 평화 공원

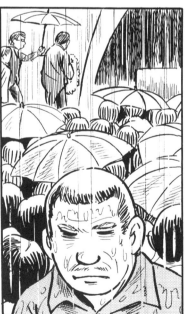

이거 놔!

※당시 총리였던 사토 에이사쿠(1901~1975)를 말한다.

8

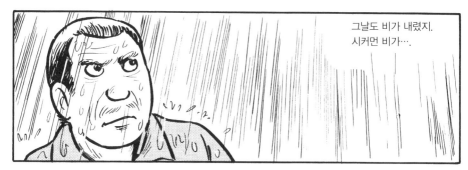

그날도 비가 내렸지.
시커먼 비가….

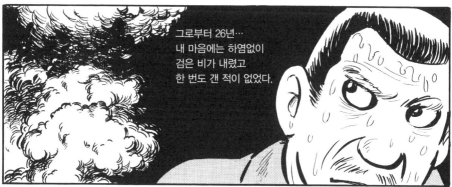

그로부터 26년…
내 마음에는 하염없이
검은 비가 내렸고
한 번도 갠 적이 없었다.

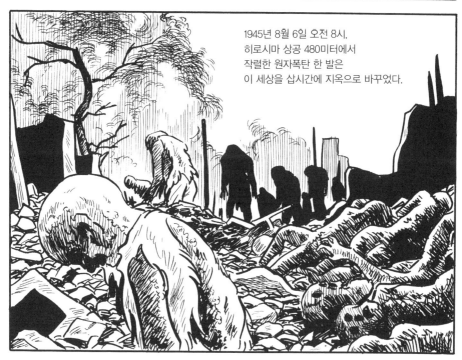

1945년 8월 6일 오전 8시.
히로시마 상공 480미터에서
작렬한 원자폭탄 한 발은
이 세상을 삽시간에 지옥으로 바꾸었다.

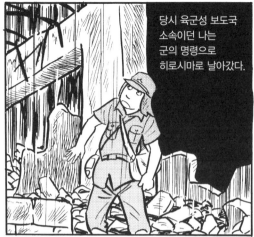

당시 육군성 보도국
소속이던 나는
군의 명령으로
히로시마로 날아갔다.

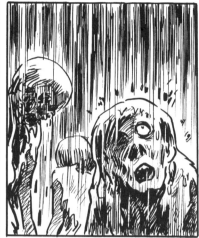

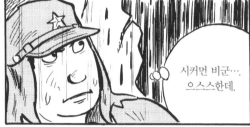

시커먼 비군…
으스스한데.

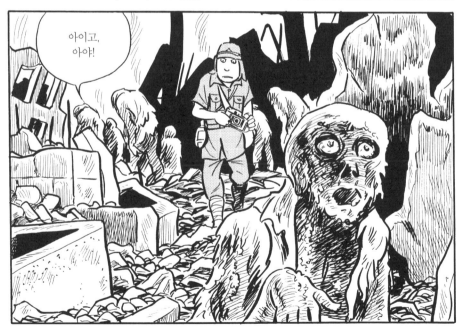

아이고,
아야!

10

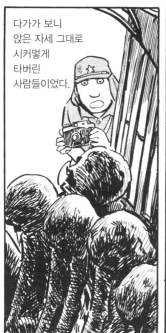

다가가 보니
앉은 자세 그대로
시커멓게
타버린
사람들이었다.

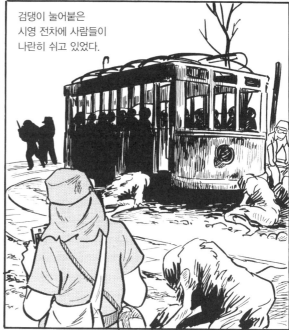

검댕이 눌어붙은
시영 전차에 사람들이
나란히 쉬고 있었다.

나선 계단이
인화된
그림자.

강력한 섬광으로
스미토모 은행이
돌계단에 인화된
사람의 그림자.

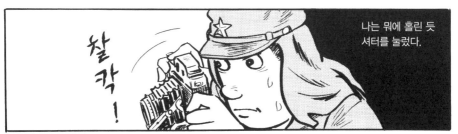

찰
칵
!

나는 뭐에 홀린 듯
셔터를 눌렀다.

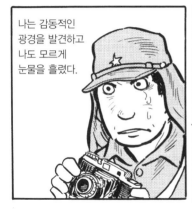

나는 감동적인
광경을 발견하고
나도 모르게
눈물을 흘렸다.

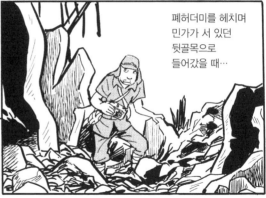

폐허더미를 헤치며
민가가 서 있던
뒷골목으로
들어갔을 때…

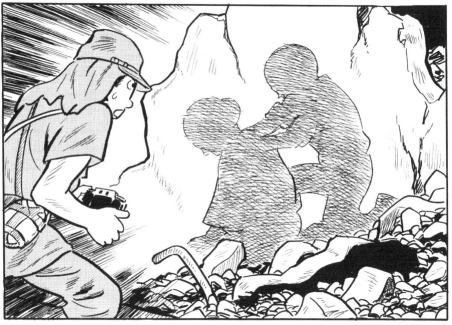

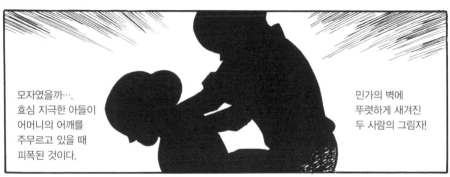

모자였을까….
효심 지극한 아들이
어머니의 어깨를
주무르고 있을 때
피폭된 것이다.

민가의 벽에
뚜렷하게 새겨진
두 사람의 그림자!

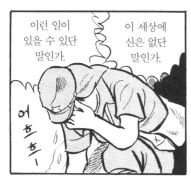

이런 일이 있을 수 있단 말인가.

이 세상에 신은 없단 말인가.

어흐흐...

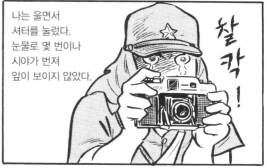

나는 울면서 셔터를 눌렀다. 눈물로 몇 번이나 시야가 번져 앞이 보이지 않았다.

찰칵!

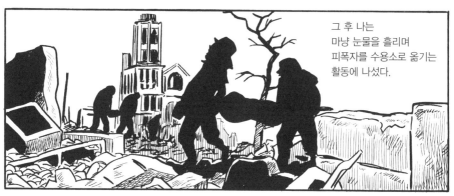

그 후 나는 마냥 눈물을 흘리며 피폭자를 수용소로 옮기는 활동에 나섰다.

그날 밤 현상한 사진을 보고 또 울었다.

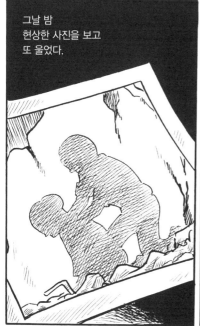

육군성에 돌아왔을 때는 망연자실한 상태였다.

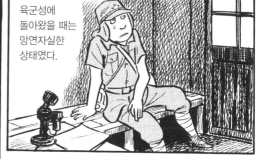

13

하지만
그 그림자가
새겨진 벽은
무너져 있었다.

사흘 뒤
다시 촬영 현장을
찾아갔다.

역시 상상이
옳았구나….
안마를 해드리는
효자….

야마다 씨 댁인데,
모자 둘이서 살았지요.

실례합니다….
이 집에 살던
사람들은 어떤
분들이었나요?

둘 다
까맣게
타버려서….

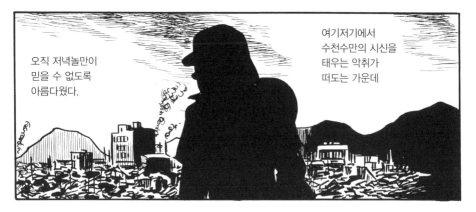

오직 저녁놀만이
믿을 수 없도록
아름다웠다.

여기저기에서
수천수만의 시신을
태우는 악취가
떠도는 가운데

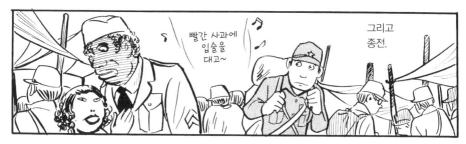

그리고
종전.

부흥한 일본은
1951년 9월
대일강화조약에 조인.

※사과의 노래 : 전후 최초의 히트곡이라 일컬어진다. 전후 첫 번째 영화인 〈산들바람〉의 삽입곡으로 큰 인기를 얻었다.

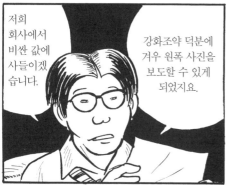

저희 회사에서 비싼 값에 사들이겠습니다.

강화조약 덕분에 겨우 원폭 사진을 보도할 수 있게 되었지요.

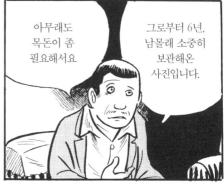

아무래도 목돈이 좀 필요해서요.

그로부터 6년, 남몰래 소중히 보관해온 사진입니다.

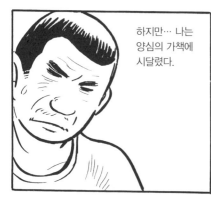

하지만… 나는 양심의 가책에 시달렸다.

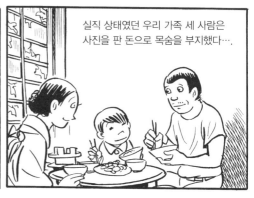

실직 상태였던 우리 가족 세 사람은 사진을 판 돈으로 목숨을 부지했다….

으아아악-

어머니, 안마해드릴게요.

세상에, 땀 좀 봐.

… 꿈인가.

왜 그래요? 악몽에 다 시달리고.

일본 전역에서 엄청나게 큰 반향이 일었다.

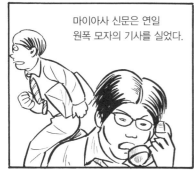

마이아사 신문은 연일 원폭 모자의 기사를 실었다.

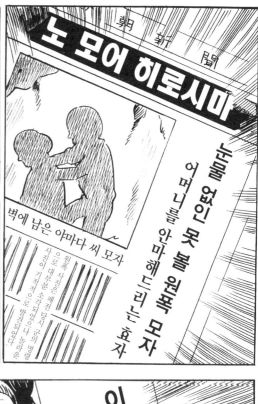

노 모어 히로시마

눈물 없인 못 볼 원폭 모자

어머니를 안마해드리는 효자

벽에 남은 야마다 씨 모자

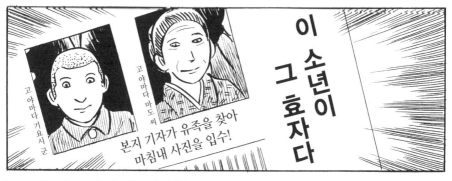

이 소년이 그 효자다

본지 기자가 유족을 찾아 마침내 사진을 입수!

고야마다 기요시 군

고야마다 마도 씨

죽은 효자 소년에게 바치는 시

머지않아 영화화 결정!!

아름다운 모습을 길이 남겨야지.

기부금을 모아 모자를 칭송하는 동상을 세우자.

반향이 높아짐에 따라 죄책감도 희미해졌다.

나는 내심 의기양양 했다.

또 실렸네요. 당신이 명 카메라맨이래요.

근사하지 않습니까? 유명한 조각가에게 의뢰한 모자상입니다.

마이아사 신문은 이것을 해외로 들고 나가 대대적인 '노 모어 히로시마' 캠페인을 벌이기로 결정했습니다.

제가
전 세계를….

고야나기 씨!
당신이 이 운동의 책임자가
되어주셨으면 하는데요.

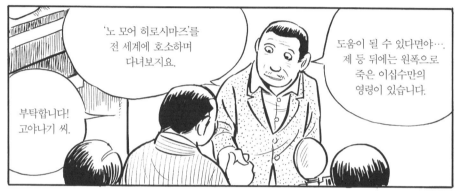

'노 모어 히로시마즈'를
전 세계에 호소하며
다녀보지요.

부탁합니다!
고야나기 씨.

도움이 될 수 있다면야….
제 등 뒤에는 원폭으로
죽은 이십수만의
영령이 있습니다.

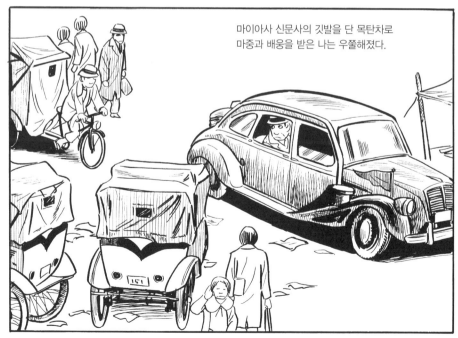

마이아사 신문사의 깃발을 단 목탄차로
마중과 배웅을 받은 나는 우쭐해졌다.

편안히 잠드세요.
잘못은 되풀이하지
않을 테니까요..

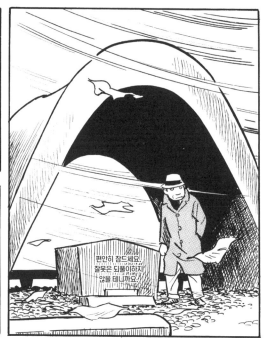

편안히 잠드세요.
잘못은 되풀이하지
않을 테니까요..

고야나기 씨
맞소?

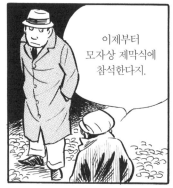

이제부터
모자상 제막식에
참석한다지.

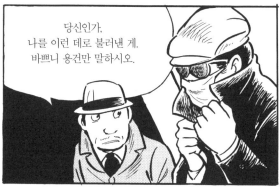

당신인가,
나를 이런 데로 불러낸 게.
바쁘니 용건만 말하시오.

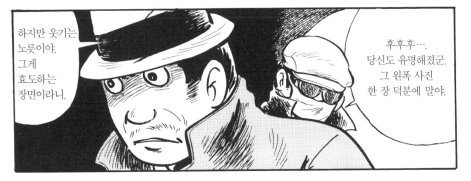

하지만 웃기는
노릇이야.
그게
효도하는
장면이라니.

후후후….
당신도 유명해졌군.
그 원폭 사진
한 장 덕분에 말야.

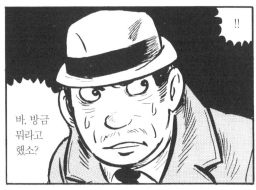

!!

바, 방금 뭐라고 했소?

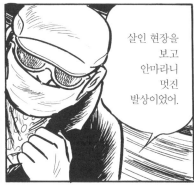

살인 현장을 보고 안마라니 멋진 발상이었어.

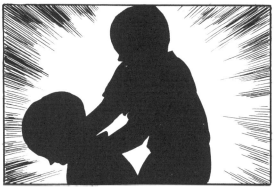

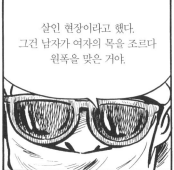

살인 현장이라고 했다. 그건 남자가 여자의 목을 조르다 원폭을 맞은 거야.

뭐라고!!

당신은 대체 뭐요!

후후후, 증거도 있지.

뭣 때문에 그런 터무니없는 소리를…! 대체 당신은 누구야!

…… …….

휘잉—

잘 생각해봐. 신문에도 실렸으니.

내 얼굴이 낯익지 않나.

나는 야마다 기요시….

동상까지 만들어진 바로 그 효자란 말씀이야.

22

당시의
피폭자
명부에도
실려 있고.

헛소리!
그 모자는 순식간에
타 죽어서 뜬숯처럼
되고 말았어!

어머니를
죽여달라고
내가 부탁했던
사내지.

분명히
죽었지….
하지만
죽은 건
내 친구였어.

......
.......

그런데
그날 아침
원폭이 떨어졌지.

원폭이 떨어진 날
나는 학도 동원으로
구레의 군수공장에 가 있었어….
그 사이에 내 친구가
어머니를 처치하기로 했던 거야.

※구레 : 히로시마 현의 도시. 당시에는 군항, 해군공장 등이 있었다.

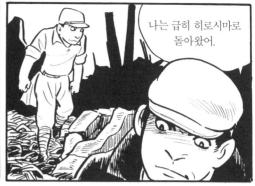

나는 급히 히로시마로
돌아왔어.

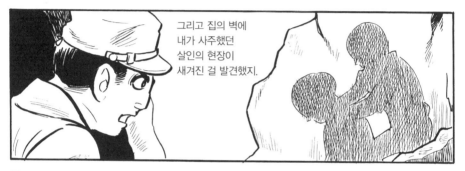

그리고 집의 벽에
내가 사주했던
살인의 현장이
새겨진 걸 발견했지.

… 그때
분명 벽이
무너져 있었지.

벽을!

그래서 황급히
그 벽을 부순 거야.

그래서 증거는 영원히
없애버렸다고 생각했는데….
이렇게 효자상 캠페인
소동이 벌어지니….
솔직히 깜짝 놀랐다고.

그래,
내가
무너뜨렸다.

유흥비란 거지.
하루하루
계속되는
중노동에
신물이 났거든.

돈이 필요했어.
그 집을
팔아치워서 말야.

어때, 내가 효자로서
요즘 세간의 눈물을
쥐어짜내는 사내란 건
잘 알겠지?

어, 어째서
어머니를….

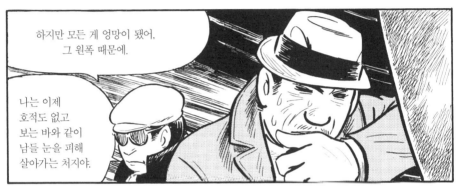

하지만 모든 게 엉망이 됐어,
그 원폭 때문에.

나는 이제
호적도 없고
보는 바와 같이
남들 눈을 피해
살아가는 처지야.

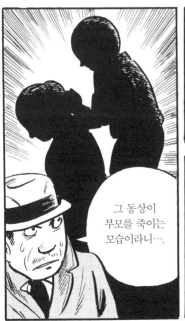

그 동상이
부모를 죽이는
모습이라니….

쿼 쿼 쿼
윅 윅 윅

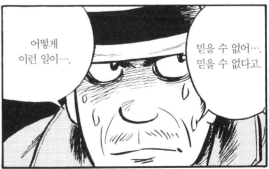

어떻게
이런 일이….

믿을 수 없어….
믿을 수 없다고.

그럼 이제부터
두 원폭 고아의 손으로
막을 걷어내겠습니다.

26

앗!

의사 불러, 의사!

엇, 왜 그러세요, 고야나기 씨.

에이, 가벼운 빈혈입니다. 금방 나아요.

어떻습니까, 선생님.

의무실

살인자의
동상….

그 대신 이 일은 절대
아무에게도 말하지 않겠어.
세간에 알려지면
명사가 된 당신도
난처할 테지.

몸이
망가졌거든….
폐병이야.

돈이 필요해.
당신의 힘으로
기부금 얼마를
이쪽으로
빼돌려줘.

고야나기 씨,
잘 부탁해….
돈이야, 돈.

웅
성
웅
성

악수해도 될까요?

앞으로도 힘내세요.

고야나기 씨, 고맙습니다.
당신 덕분에 피폭자의 고통을
전 세계에 호소할 수 있게 됐어요.

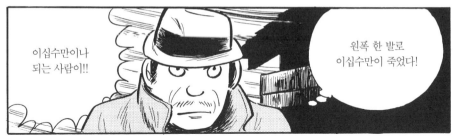

이십수만이나 되는 사람이!!

원폭 한 발로 이십수만이 죽었다!

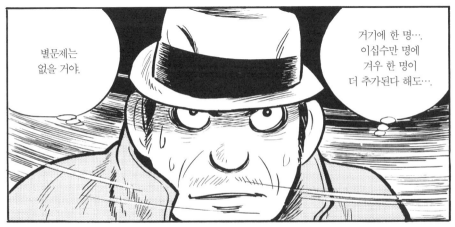

별문제는 없을 거야.

거기에 한 명…
이십수만 명에 겨우 한 명이 더 추가된다 해도….

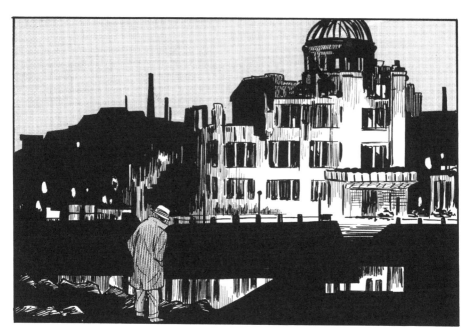

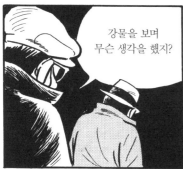

강물을 보며
무슨 생각을 했지?

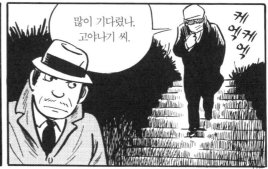

많이 기다렸나,
고야나기 씨.

케엑케엑

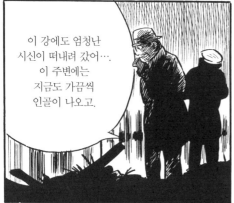

이 강에도 엄청난
시신이 떠내려 갔어….
이 주변에는
지금도 가끔씩
인골이 나오고.

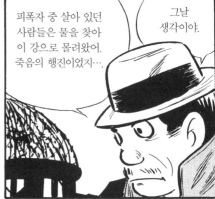

피폭자 중 살아 있던
사람들은 물을 찾아
이 강으로 몰려왔어.
죽음의 행진이었지….

그날
생각이야.

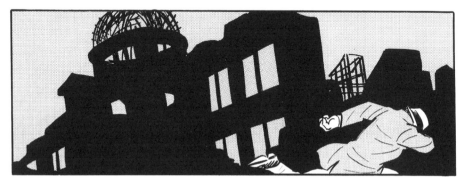

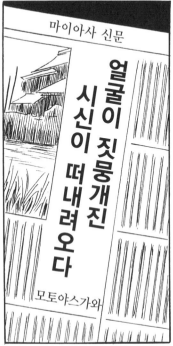

마이아사 신문

얼굴이 짓뭉개진
시신이 떠내려오다

모토야스가와

※모토야스가와 : 히로시마 시를 흘러 히로시마만으로 접어드는 1급 하천.

32

산요 마이아사 통용구

잘은 모르지만
저 동상의 아들이
살아 있었다나요.

아아, 저 동상요.
캐페인이 쥬지됐어요,
상층부의 명령으로.

접수

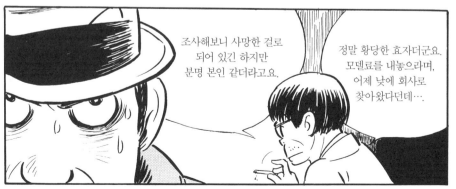

조사해보니 사망한 걸로
되어 있긴 하지만
분명 본인 같더라고요.

정말 황당한 효자더군요.
모델료를 내놓으라며,
어제 낮에 회사로
찾아왔다던데…

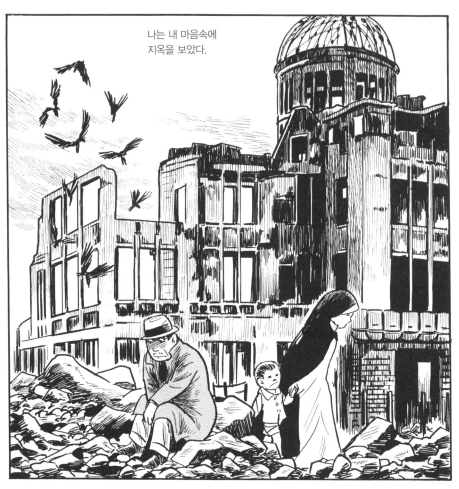

나는 내 마음속에
지옥을 보았다.

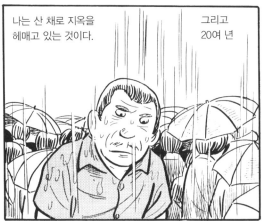

나는 산 채로 지옥을
헤매고 있는 것이다.

그리고
20여 년

쫘
쫘아

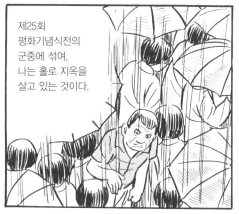

제25회
평화기념식전의
군중에 섞여.
나는 홀로 지옥을
살고 있는 것이다.

그 살인은
이미
시효가
지났다.

하지만
나는 모든 것을
고백할 용기가
없다.

편안히 잠드세요.
잘못은 되풀이하지
않을 테니까요.

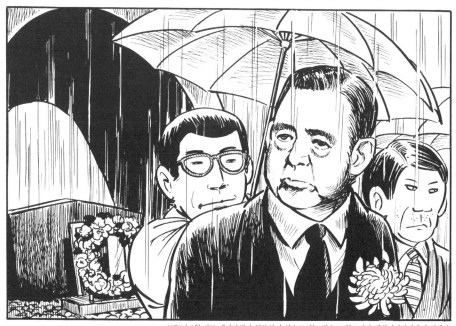

※1971년 8월 사토 에이사쿠가 일본의 수상으로서는 최초로 히로시마 평화기념식전에 출석했다.
당시 수상의 방문에 항의하는 여성이 난입하여 화제가 되었다.

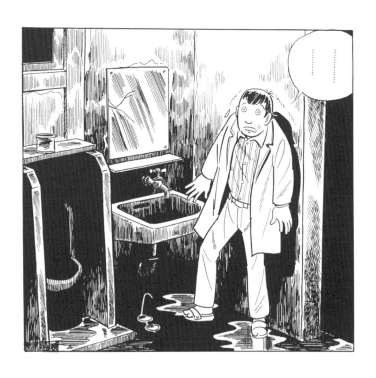

사람 있어요

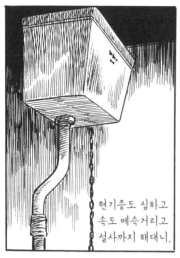

영 좋지 않다...
요즘 계속 무리를 한 탓이다.

현기증도 심하고
속도 메슥거리고
설사까지 해대니.

TOILET

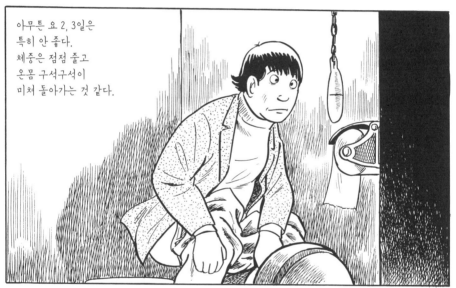

아무튼 요 2, 3일은
특히 안 좋다.
체중은 점점 줄고
온몸 구석구석이
미처 돌아가는 것 같다.

툭

끼
익

쓰
으
윽

쓰
으
윽

철
컥

웨
웩

웨
엑

웩!

후-.

좌
아
아

이제
괜찮으신가요,
시모카와 씨.

이거
죄송합니다.

어린이 북스
편 집 부

그럼 하던 이야기로 돌아가서….
요컨대 선생님 작품은
호응을 못 얻고 있어요.

지난 주
인기투표에서는
꼴찌입니다.

선생님은 애들에게
휘둘리고 있다고요.

그게
문제예요.

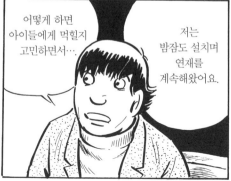

어떻게 하면
아이들에게 먹힐지
고민하면서…

저는
밤잠도 설치며
연재를
계속해왔어요.

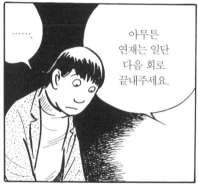

…….

아무튼
연재는 일단
다음 회로
끝내주세요.

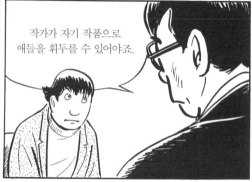

작가가 자기 작품으로
애들을 휘두를 수 있어야죠.

머리가
깨질 것 같다.

내 건강
내놔!

빌어먹을…. 어린놈들이 살만 뒤룩뒤룩 쪄갖고….

억지로
밥을 먹은 게
문제였다….

평화식당

라이스

네우동

오야코동

자루소바

투통

투통투통

쿠쿠

타카당 타카당

타강타강

타강

타강

콰아ー

타강 타강
타강 타강

42

화장실에
뛰어들 새도 없이
터져나와

벽을 더럽히고
말았다.

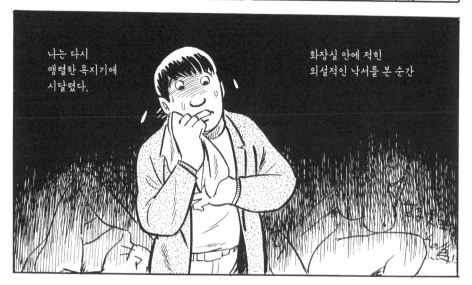

나는 다시
맹렬한 욕지기에
시달렸다.

화장실 안에 적힌
외설적인 낙서를 본 순간

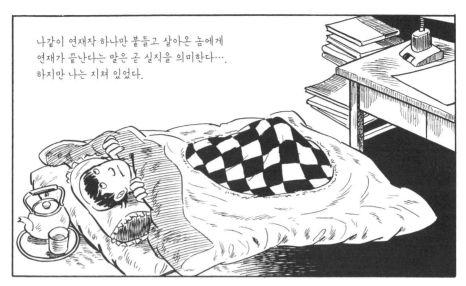

나같이 연재작 하나만 붙들고 살아온 놈에게
연재가 끝난다는 말은 곧 실직을 의미한다….
하지만 나는 지쳐 있었다.

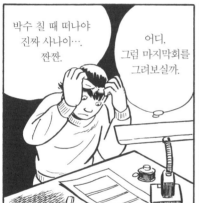

박수 칠 때 떠나야
진짜 사나이….
짠짠.

어디,
그럼 마지막회를
그려볼실까.

…그런데 될 대로 되라며
이틀 밤낮을 잤더니
컨디션도 다소 돌아온 모양이다.

하
하
하
하

애들에게
휘둘리지 말아요.

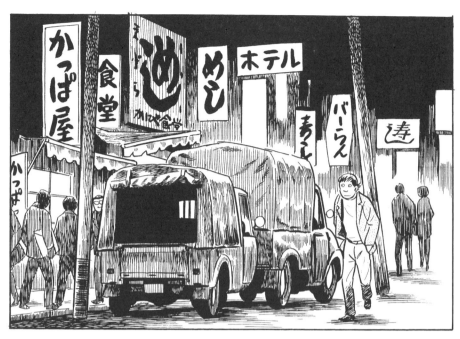

하하
하하.

한잔하고 가세요,
서비스 잘해줄게.

물수건으로
손가락 잘- 닦으란 게
무슨 뜻인지 몰라요?

당신
생긴 거랑 달리
순진하네.

47

잠깐
실례.

아.

하하하.

그럼 내가
닦을게.

하하하하하하.

저질.

세상에
벌써 이렇게….

어머머머.

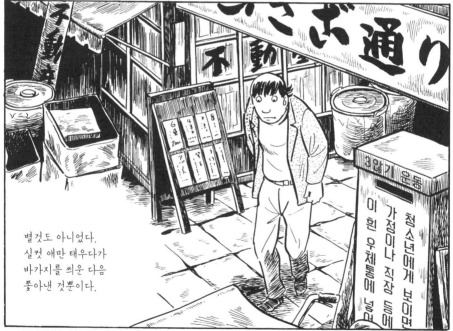
별것도 아니었다.
실컷 애만 태우다가
바가지를 씌운 다음
쫓아낸 것뿐이다.

※이른바 불건전 서적을 회수하는 흰 우체통이 그려져 있다. 3않기 운동은 청소년에게 보여주지 않기, 팔지 않기, 청소년은 보지 않기 운동이었다.

순간… 보고 싶다!는
충동에 휩싸였다.

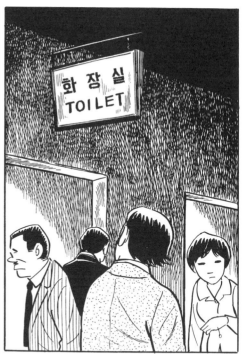

청소부가 지운 뒤에
또 누가 새로 썼음이
틀림없다.

그로부터
이틀밖에 지나지 않았는데
안의 낙서는 싹 바뀌었다.

뭐,
이 정도면 되겠네요,
마지막회니까.

어린이 북스
편 집 부

이걸로
일단락이다.

연락 따윈
없다는 거 안다.

오랫동안 수고하셨습니다.
조만간 또 연락 드리죠.

그럼,
선생님.

그러고 보니
나도 만화를 그리고 싶어
몸이 근질거리던
시절이 있었지….

내 재능은
이제 다
말라버렸나….

요즘은
그런 기분이
든 적이 없다.

벌써 10년도
더 된
일이지만

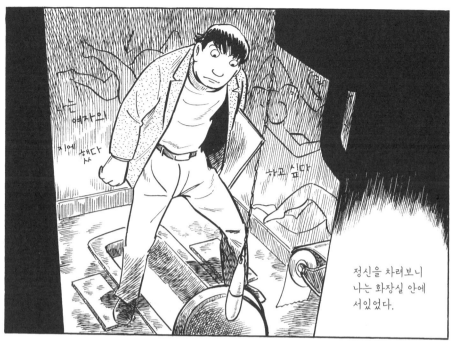

정신을 차려보니
나는 화장실 안에
서있었다.

나는 이것을 쓰고 있는
시내의 모습을
상상했다.

다 고만고만한
사서들뿐이지만...

내용이야
노골적이고

적어도 본인은
쓰지 않고는 못 배길
욕망에 휩싸여
써갈겼을 것이 틀림없다.



51

똑똑

ㅎㅎㅎ

이 안에서 그런 생각을 하고 있는 자신이
뭔가 성격이상자 같다 싶어서
일부러 소리 내어 웃었다.

여기는 조용하다.
지금의 나한테는
가장 어울리는 장소다.

바깥에는
인파가…

웅성

웅성 웅성
웅성
웅성

똑
똑

쏴아아—

꾸욱

하하
하
하 하
하하
하 하
하
하
하

52

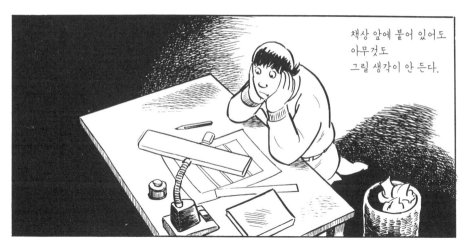

책상 앞에 붙어 있어도
아무것도
그릴 생각이 안 든다.

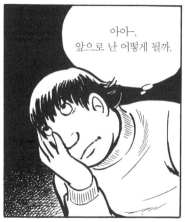

아아-.
앞으로 난 어떻게 될까.

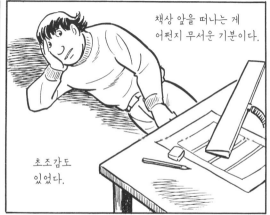

책상 앞을 떠나는 게
어쩐지 무서운 기분이다.

초조감도
있었다.

화장실에 낙서하는 놈들은
볼일을 보는 김에 그걸 쓰나….
아니면 그걸 쓰려고
화장실에 들어가는 걸까.

선생님, 접니다.

툭

꼭 좀 그려주십시오.

저희 플레이 매거진에서 선생님을 노리고 있었거든요.

그거 마침 잘됐습니다.

허어, 어린이 북스 쪽은 그만두셨군요.

플레이 매거진은 성인지 않습니까.

한데….

편집장 한번 만나보시고요.

한 시간쯤 있다가 회사로 와주십시오.

선생님은 고갈되신 게 아니라 아이들을 따라갈 수 없게 됐다…고 해야 할 겁니다.

그러니 좋다는 거죠.

성인물…이라.

이따가 뵙죠.
회사에서
기다리겠습니다.

하지만…
그렇게 생각한 순간
또렷한 이미지가 뇌리를
스쳐가는 것을 느꼈다.

여태까지 상상도 해보지 않은
세계(장르)다.

치우겠습니다.

될 것 같은데!
그래!
나를 기다리고
있던 건
바로 이거였어!

게다가 몇 년이고
잠들어 있던 것이 눈을 떴다.
상쾌한 아침 같은 기분이었다.

유쾌한 흥분이 온몸을 감쌌다.

순수찻집
아랑훼즈

쿠쿠쿠 타카당
쿠쿠쿠 타카당
타캉쿠 쿠쿠우-

그리고 싶다!
그리고 싶어!
그런 욕망이
머릿속을 점령했다.

나는 좌불안석이 될 만큼
맹렬한 고양감을 느꼈다.

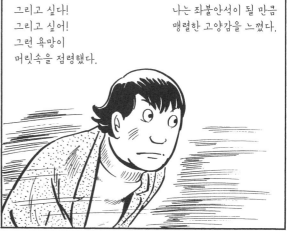

후다닥

화 장 실
TOILET

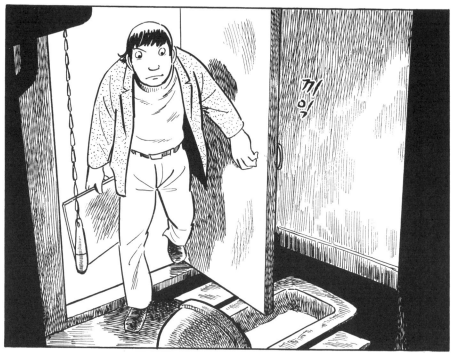

끼익

매직잉크

덜컹

58

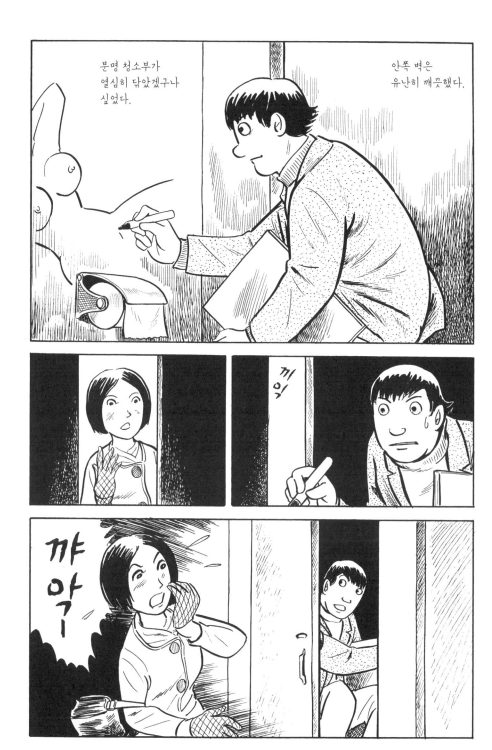

치, 치한이에요.
남자가 있어요,
이 안에!

왜 그래요?

치한이래.

화장실
TOILET

웅성
웅성
웅성

여자 화장실에 치한이 있어요.
순경 아저씨 좀 불러주세요.

웅성
웅성
웅성
웅성

웅성 웅성
웅성
웅성

웅성
웅성
웅성

사나이 한 방

마치 동맥경화를 일으킨 듯,
오늘 아침도 줄줄이 엮인
통근 버스는 느릿느릿 움직였다.

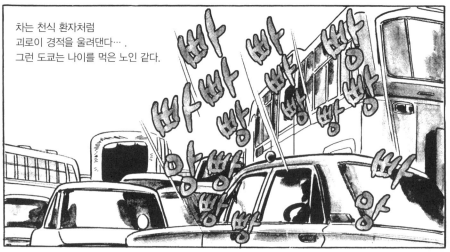

차는 천식 환자처럼
괴로이 경적을 울려댄다….
그런 도쿄는 나이를 먹은 노인 같다.

그 자신도 앞으로 한 달이면 '노인'이라는 낙인이 찍혀 사회에서 매장될 것이다.

하지만 그런 걸 한탄할 여유는 없다.

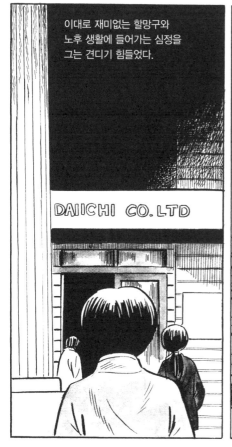

이대로 재미없는 할망구와 노후 생활에 들어가는 심정을 그는 견디기 힘들었다.

DAIICHI CO. LTD

'정년퇴직'이라는 넉 자는 '나무아미타불'과 같은 소리로 들렸고, 퇴직금은 조의금을 의미했다.

어흠.

과장님이라 부르는 사람도,
말을 거는 사람도 없었다.

이미 그의 책상 위에는
서류 한 장
오지 않게 되었다.

드세요,
과장님.

일은 전부
차기 과장 선에서
마무리되었고
그는 완전히 무시당했다.

이제 있든 말든
상관없는
존재였던 것이다.

요컨대 이 남자,
하나야마 사부로는

어머, 과장님 오늘따라 왜 그러세요.

아, 고마워요. 늘 미안하네, 오카와 씨.

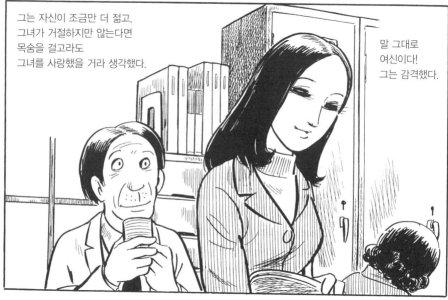

그는 자신이 조금만 더 젊고, 그녀가 거절하지만 않는다면 목숨을 걸고라도 그녀를 사랑했을 거라 생각했다.

말 그대로 여신이다! 그는 감격했다.

오카와 씨, 용서해줘.

안 되지, 안 돼. 그녀처럼 품위 있고 상냥한 여성에게 그런 생각을 품는 것만 해도 실례라고.

하다못해 단 한 번이라도 그녀와 잘 수 있다면 죽어도 여한이 없는데.

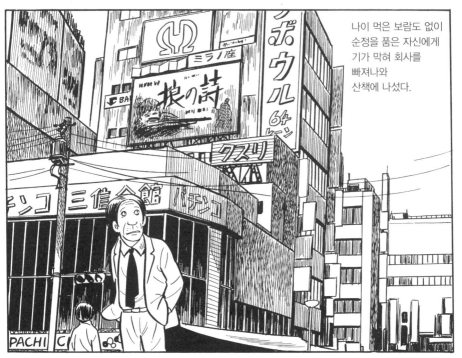

나이 먹은 보람도 없이
순정을 품은 자신에게
기가 막혀 회사를
빠져나와
산책에 나섰다.

30만 엔
맞으시죠.

하나야마 님.

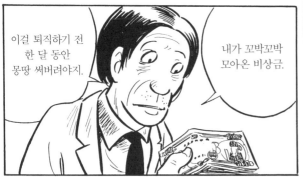

이걸 퇴직하기 전
한 달 동안
몽땅 써버려야지.

내가 꼬박꼬박
모아온 비상금.

요즘은 매일 이렇게
시간을 죽이는 셈이다.

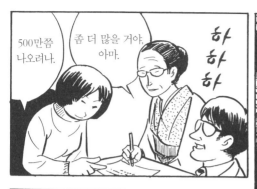

500만쯤 나오려나.

좀 더 많을 거야, 아마.

하 하 하

어머, 당신 오셨어요. 몰랐네.

저희 왔습니다.

저희도 기대하고 있어요.

그럼요, 그럼요.

하지만 정년 이후에는 믿을 게 이것뿐인걸요.

또 퇴직금 계산인가, 적당히 좀 하지.

자존심만 높아서, 지난 30년 동안 남편더러 주변머리 없다며 욕이나 해댄 악처.

배려라고는 눈곱만큼도 없는 마누라.

이 사위와 아내가
예전에 육체관계를
가졌던 사실을,
하나야마는 알고 있다.

마누라가 권해서
중매로 결혼한 사위.

자기밖에
모르는
외동딸...

욕실 먼저
들어가지.

당신, 목욕이랑 식사 중에
뭐 먼저 하실래요?

느닷없이 그의
가슴 밑바닥에서
뭔가가 치밀어올랐다.

그러고 보니
마누라와도
요 10년 동안,
부부관계는 끊어진
상태였다.

지옥이다!!
이대로 매일매일
저런 것과
노후를 보내다니
견딜 수 없어.

68

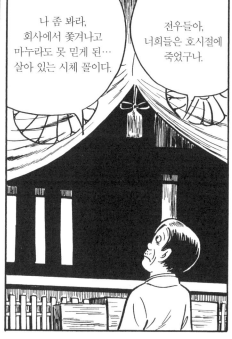

나 좀 봐라,
회사에서 쫓겨나고
마누라도 못 믿게 된…
살아 있는 시체 꼴이다.

전우들아,
너희들은 호시절에
죽었구나.

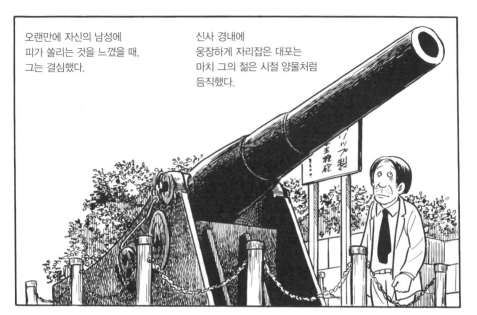

오랜만에 자신의 남성에
피가 쏠리는 것을 느꼈을 때,
그는 결심했다.

신사 경내에
웅장하게 자리잡은 대포는
마치 그의 젊은 시절 양물처럼
듬직했다.

30만 엔은 죄다
여자한테
써버려야지.

크고 묵직한
한 방으로,
바람 한번 제대로
피워보는 거야.

남자는
한 방
이지.

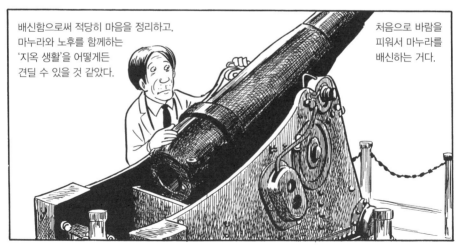

배신함으로써 적당히 마음을 정리하고,
마누라와 노후를 함께하는
'지옥 생활'을 어떻게든
견딜 수 있을 것 같았다.

처음으로 바람을
피워서 마누라를
배신하는 거다.

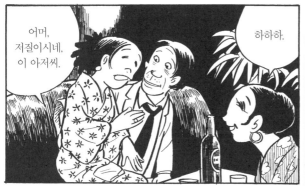

어머, 저질이시네, 이 아저씨.

하하하.

서비스해줄게.

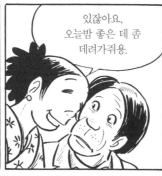

있잖아요, 오늘밤 좋은 데 좀 데려가줘용.

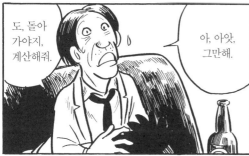

도, 돌아 가야지, 계산해줘.

아, 아앗, 그만해.

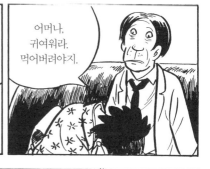

어머나, 귀여워라. 먹어버려야지.

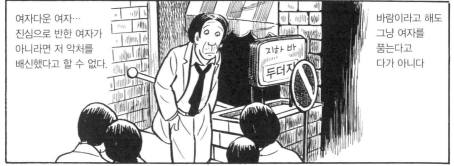

여자다운 여자… 진심으로 반한 여자가 아니라면 저 악처를 배신했다고 할 수 없다.

바람이라고 해도 그냥 여자를 품는다고 다가 아니다

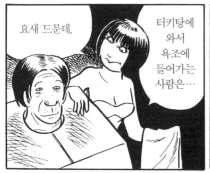

요새 드문데.

터키탕에 와서 욕조에 들어가는 사람은…

다음 손님, 오세요.

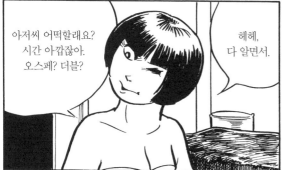

아저씨 어떡할래요? 시간 아깝잖아. 오스페? 더블?

헤헤, 다 알면서.

허어, 그럼 다들 뭘 하는데?

미인의 데이트 걸

미인과 즐거운 하루를 보내지 않겠습니까, ...화 주세요

21) 5007 미카

다 일반인 아가씨들 이에요.

입회금 3천 엔이죠…? 어떤 여자려나.

※터키탕 : 방 하나로 된 특수욕실에서 여성이 마사지 등 성적인 서비스를 제공하는 유락업소.
※오스페, 더블 : 성적인 서비스를 가리키는 터키탕의 은어.

72

참한 여자군.

실례할게요.

저기…, 이번에는 단팥죽이 먹고 싶은데.

와-, 맛있겠다.

초밥이라도 먹을까.

배고파요.

와-, 진짜 달콤하다!

훌쩍
….

……

그게… 당신이랑 자고 싶은데.

73

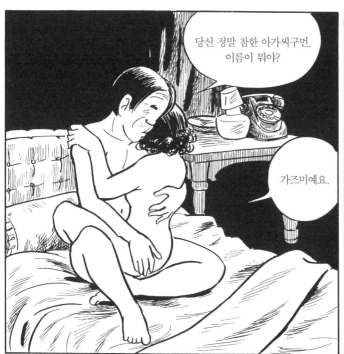

당신 정말 참한 아가씨구먼. 이름이 뭐야?

가즈미예요.

응? 왜?

있잖아요…, 아저씨.

좋은 이름이군.

반해버린 여자와 바람 피우는 건 어렵구먼.

배고파요. 저기 저 앞에서 파는 장어덮밥… 부탁해요.

비상금 30만 엔은
순식간에 사라졌다.

그는 한 번도
사본 적이 없던
마권을 샀다.

징미기
재미
있었던
건
아니지만

퇴직금을
깎는 게
아내에 대한
배신이기도
하다고 여겼다.

퇴직금 중에서
100만 엔을
가불 받아 또 샀다.

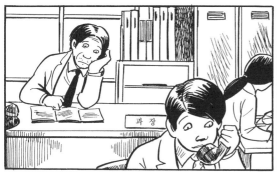

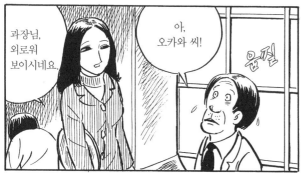
과장님, 외로워 보이시네요.

아, 오카와 씨!

윤질

툭

말도 안 돼. 오카와 씨 같은 사람이….

저도 지금 몹시 외로워요.

하하하…. 이거 고마워요.

아냐…, 무슨.

정말이오!

과장님과 식사라도 하고 싶네요.

만약 괜찮으시면 오늘밤…

기쁘네요, 이렇게 잘해주시니.

들어요, 들어.

그는 최고급 레스토랑에서 그녀를 대접했다. 대만족이었다.

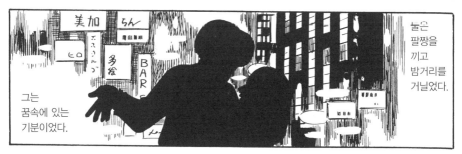

그는 꿈속에 있는 기분이었다.

둘은 팔짱을 끼고 밤거리를 거닐었다.

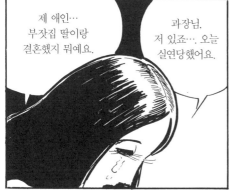

제 애인… 부잣집 딸이랑 결혼했지 뭐예요.

과장님, 저 있죠…. 오늘 실연당했어요.

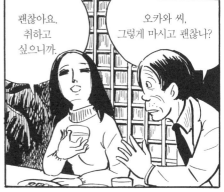

괜찮아요. 취하고 싶으니까.

오카와 씨, 그렇게 마시고 괜찮나?

77

남풍장

컬러 텔레비전 있음

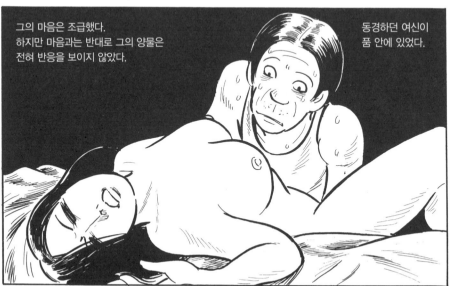

그의 마음은 조급했다.
하지만 마음과는 반대로 그의 양물은
전혀 반응을 보이지 않았다.

동경하던 여신이
품 안에 있었다.

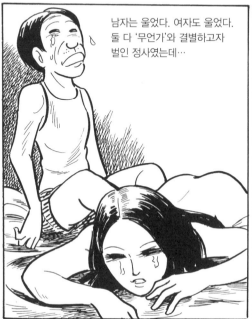

남자는 울었다. 여자도 울었다.
둘 다 '무언가'와 결별하고자
벌인 정사였는데…

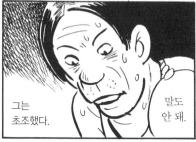

그는
초조했다.

말도
안 돼.

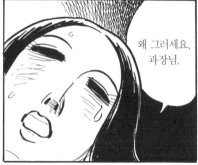

왜 그러세요,
과장님.

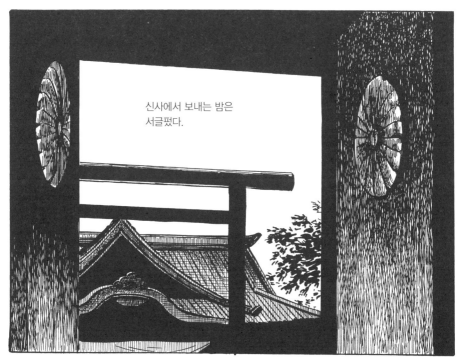

신사에서 보내는 밤은
서글펐다.

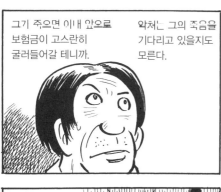

그기 죽으면 이내 앞으로
보험금이 고스란히
굴러들어갈 테니까.

약처는 그의 죽음을
기다리고 있을지도
모른다.

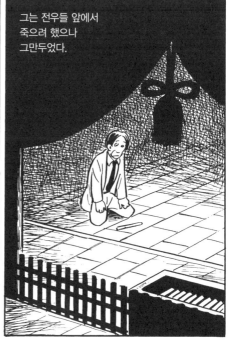

그는 전우들 앞에서
죽으려 했으나
그만두었다.

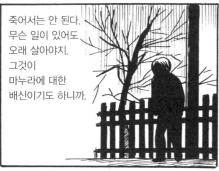

죽어서는 안 된다.
무슨 일이 있어도
오래 살아야지.
그것이
마누라에 대한
배신이기도 하니까.

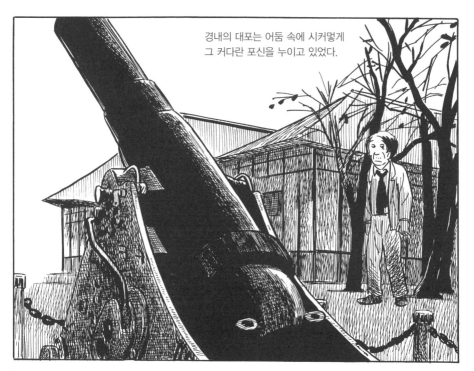

경내의 대포는 어둠 속에 시커멓게
그 커다란 포신을 누이고 있었다.

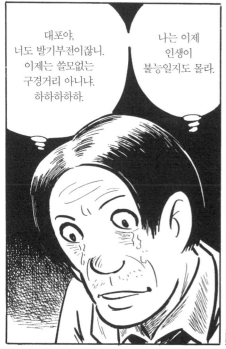

대포야,
너도 발기부전이잖니.
이제는 쓸모없는
구경거리 아니냐.
하하하하하.

나는 이제
인생이
불능일지도 몰라.

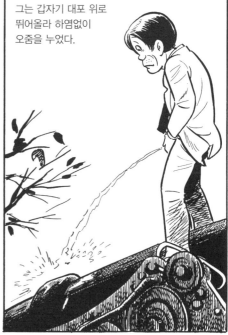

그는 갑자기 대포 위로
뛰어올라 하염없이
오줌을 누었다.

80

Who are you ?

전갈

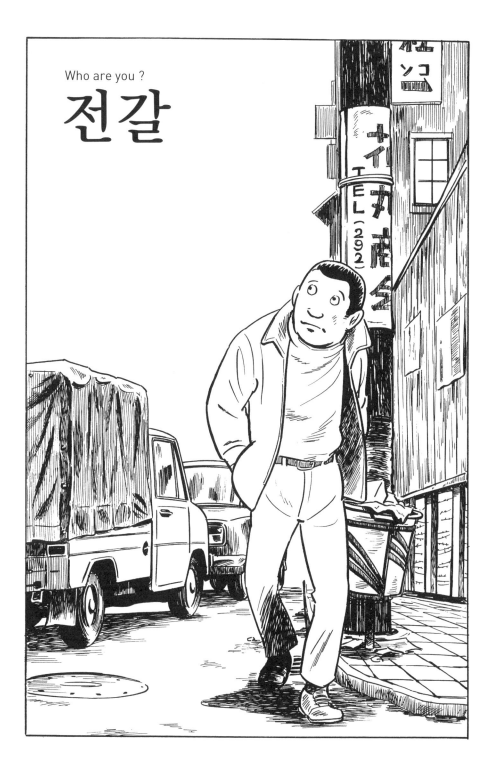

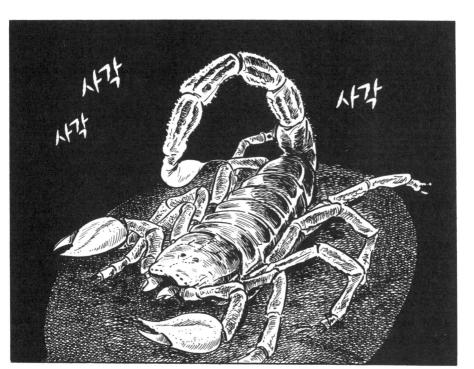

사각
사각
사각

너는 누구냐?

뭐 하러
왔지?

후 아 유?

사각
사각

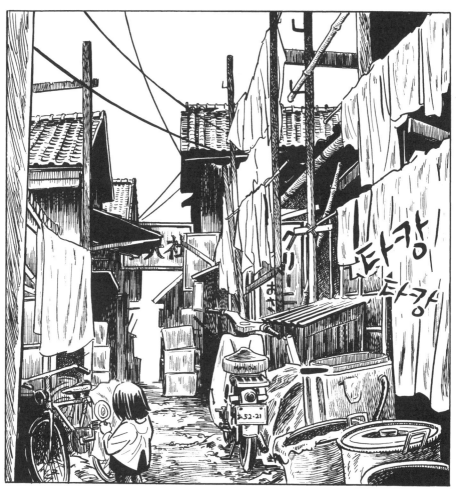

마쓰다,
차 한 잔 부탁해.

덜컹
덜컹

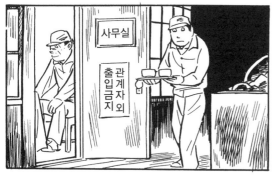

뭐야.

에이, 사장님!
요새 일손이 부족하니
너무 심하게…

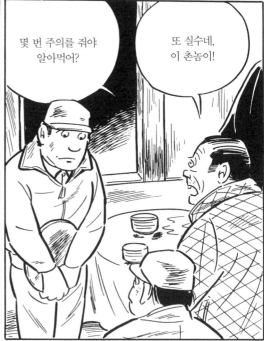

몇 번 주의를 줘야
알아먹어?

또 실수네,
이 촌놈이!

어디서
이런
친구를
쓰겠어?

빵깐 다녀온 이 친구를
주워온 건 바로 나라고.

자, 자.

뭐야, 그 태도는.

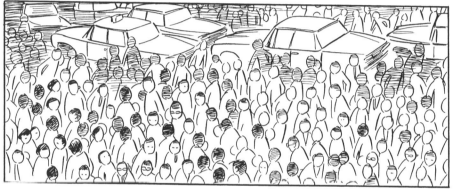

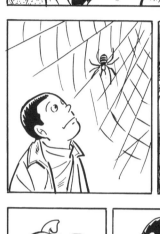

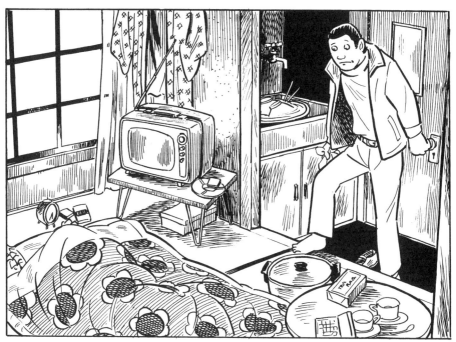

왔어? 벌써 시간이
이렇게 됐나.

또 마마한테
혼나겠다.

아-,
완전히
늦잠 잤네.

그거
무슨
벌레야?

그 벌레, 그렇게 좁은 깡통에
가둬놓으니 불쌍하더라.

덜걱

덜걱

그럼
다녀올게.

밥은
알아서
챙겨 먹고.

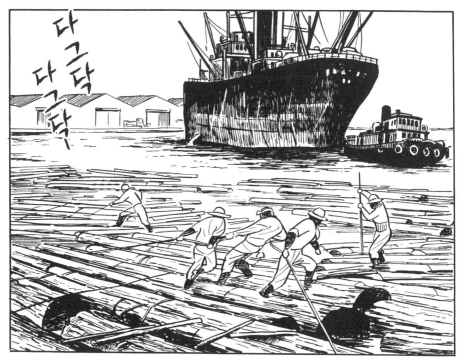

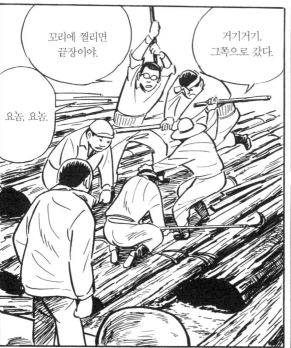

꼬리에 찔리면
끝장이야.

거기거기,
그쪽으로 갔다.

요놈, 요놈.

휘익
탕탕탕탕

으아, 전갈이다.
또 나왔어.

자, 일하세, 일.

헤헤헤, 한 방감이지.

괜찮나?

태어난 곳에서 얌전히 살고 있으면 이런 꼴도 면했을 것을….

넌 바보구나.

찰박 찰박

쏴아

너는 누구냐, 뭐 하러 왔지?

후 아 유?

탕 탕 탕 탕 탕 탕 탕 탕 탕

저 혼자서
키울 거구만유.

저 아기 정말 좋아해유.
사장님한테
폐 안 끼칠게유.

안 돼유,
저 낳을 거여유.

자, 돈이야.
이걸로 처리해.

알았지?

......

그대로
있을 거면
여기를
그만둬야
할 거야.

내 입장도 생각해줘야지.
빨리 떼버려.

멍청이!

달각
달각

당신, 미안한데 2, 3일 집 좀 비울게.

갑자기 시골에 다녀올 일이 생겼어.

어머, 와 있었네.

집 잘 보고.

못 믿겠어? 정말 고향 가는 거래두.

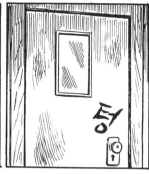

큰일 날 뻔했네.
백을 깜빡하고.

※토리스바 : 1950~60년대 산토니 위스키 '토리스'를 이용한 하이볼을 주로 팔던 술집.
가볍게 들를 수 있는 술집이라 직장인과 대학생에게 인기가 많았다.

으아앙!

주룩

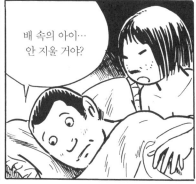

배 속의 아이…
안 지울 거야?

너는 누구냐,
뭐 하러 왔지?

후 아 유?

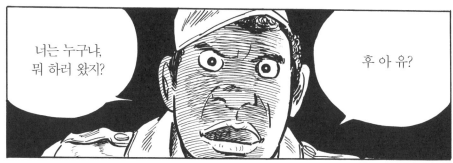

안 내려오면
쏜다.

내려와라.

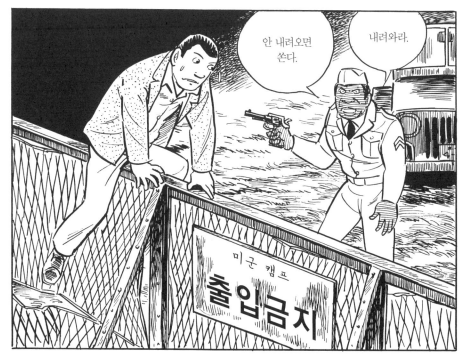

미군 캠프
출입금지

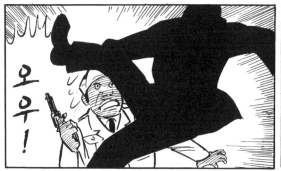

오우!

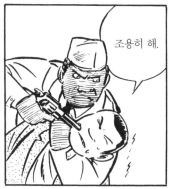

조용히 해.

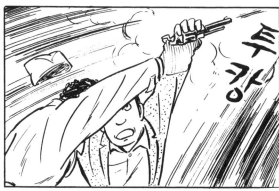

투 캉

시치미 떼지 마.

모르겠다…고.

왜 미군 캠프에 침입해 권총을 훔치려고 했지?

강도라도 저지를 셈이었나.

그저 강한 걸 갖고 싶었습니다. 그게 다예요.

정말이에요.

나… 역시
아기 떼야겠슈.

훌쩍훌쩍.

…
…
…

덥석

아타미의 호텔에서
커플이 의문의 죽음

원인은 불명이
지만 맹독의

호스테스와
회사사장
바

사람을 찌르기
위해서였던 거야,
분명히.

그 전갈…
바다를 건너
도시로
온 건…

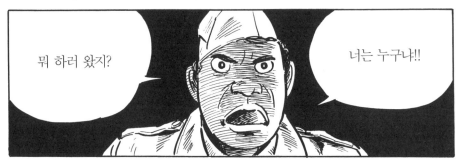

뭐 하러 왔지?

너는 누구냐!!

끼익
끼익

타캉
타카ー앙

타캉
타캉

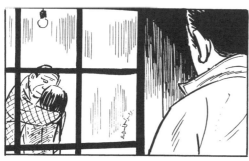

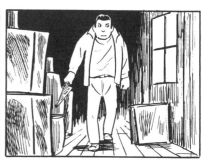

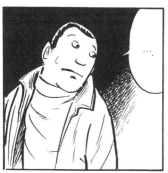

…

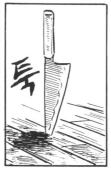

툭

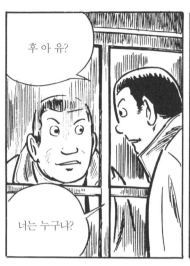

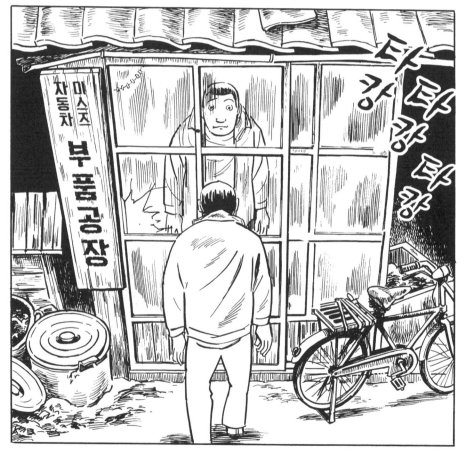

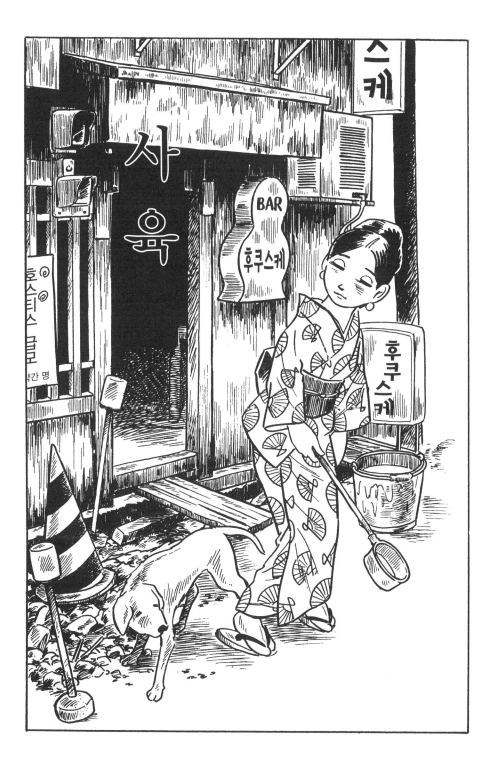

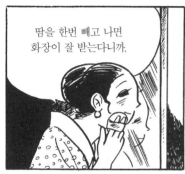

땀을 한번 빼고 나면
화장이 잘 받는다니까.

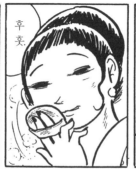

후
홋.

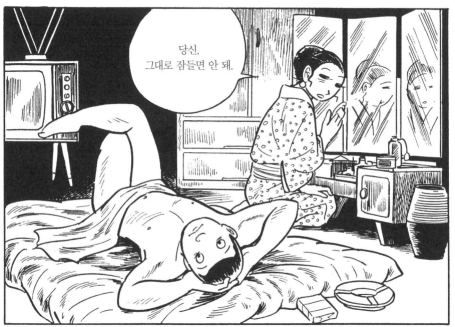

당신,
그대로 잠들면 안 돼.

서둘러
야겠네.

아, 벌써
시간이.

자자, 담요.
감기 걸리겠다.

얌전히
있어.

그럼
다녀올게.

요즘
마마
잔소리가
심해.

그래야
공부가
더 잘 되지.

밖에서
잠그고 갈게.

203

꾸깃
꾸깃

소설계

털벅

작가로 가는
등용문
신인 소설 모집
상금 100만 엔

문예계

꾸욱

꿀꺽

꼴꼴

저녁 8시까지는
먹으면 안 돼.

지지!

벨의 집

벨의 집

벨의 집

꿀꺽

아케미, 오늘 밤 같이 있어 줘.

괜찮아요, 하하하.

아케미, 그렇게 취해서 괜찮겠어?

BAR

소메

아, 저기 호텔에서 세워주게.

네.

애, 미안한데 초밥 좀 갖다다오.

타아 씨, 배고파요.

배가 고프면 뭣도 못 하는 법.

색욕보다 식욕인가…. 뭐 좋지.

저가락

왜 그러나?

어, 개운하다. 왜 안 들어왔어?

부탁이에요, 타아 씨, 오늘 밤은 그냥 가게 해줘요.

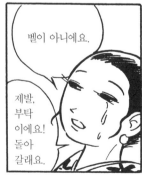

벨이 아니에요.

제발, 부탁 이에요! 돌아 갈래요.

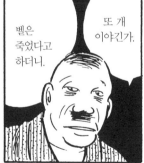

벨은 죽었다고 하더니.

또 개 이야긴가.

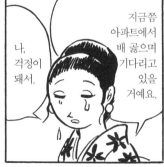

지금쯤 아파트에서 배 굶으며 기다리고 있을 거예요.

나, 걱정이 돼서.

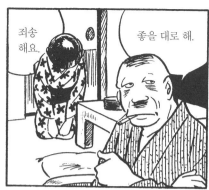

이번에는 앞이야.

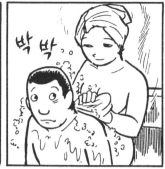

박 박..

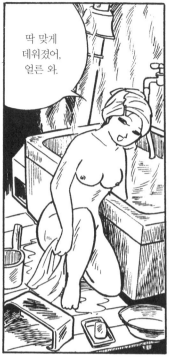

딱 맞게 데워졌어, 얼른 와.

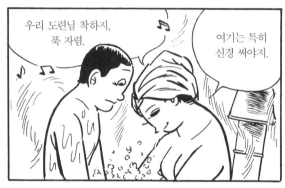

우리 도련님 착하지, 푹 자렴.

여기는 특히 신경 써야지.

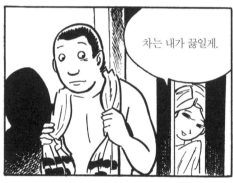

차는 내가 끓일게.

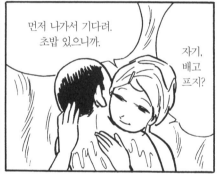

먼저 나가서 기다려. 초밥 있으니까.

자기, 배고프지?

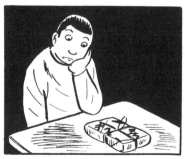

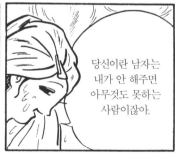

당신이란 남자는 내가 안 해주면 아무것도 못하는 사람이잖아.

지지직

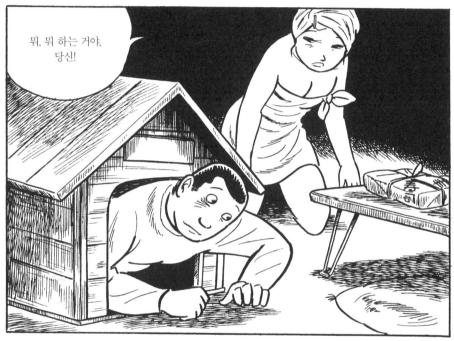

뭐, 뭐 하는 거야,
당신!

왕왕
왕왕
끄응

으—응.

신짱!

나는 일하면서 내 힘으로 살아볼 안녕.

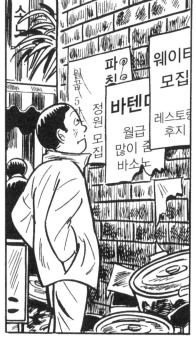

웨이터 모집
레스토랑 후지

파친코

바텐더
월급 많이 줌 바소노

정원 모집

월급 5만엔

당신을 작가로 만들려고 내가 얼마나 고생하는데….

이 바보 같으니.

작품이 좀 안 팔린다고 해서… 바보같이.

당신은 아무것도 못할 거야.

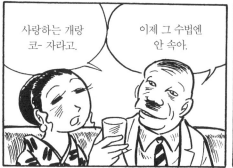

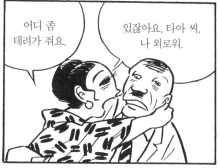

좌아악

차카
차카

바텐더로서는
별 볼 일 없지만.

당신,
새로
왔지?

COFFEE
돈

BAR
마
파

오늘 끝나고
같이 가자.

섹스어필한 데가
있는걸.

저 깔치는 내 여자야.
허튼 수작 부리면 가만 안 돼.

통

따라와.

뭐야, 그
눈초리는….

벌써 잠들었나.

조용한
밤이로군.

HOTEL 미도
호텔

......

왜 그래?

벌떡

와우우--웅
우우--웅

근처까지
차로 바래다줄게.

알았어.

죄송
해요.

철컥
철컥

철컥
철컥

도쿄 고려장

118

조심
하세요.

나카
무라
씨.

좌악

그리고
댁네 방에서
냄새 나요.
청소는 하나?

아파트의
다른 사람들
생각도
좀 해요.

매달 수도료를
똑같이 나눠 낸다고
너무 쓰는 것 같아.

겐이치이.

빨리
오너라.

겐이치, 겐이치이~

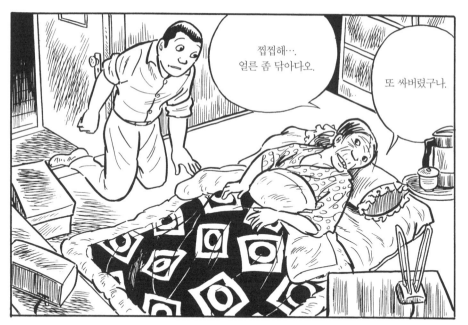

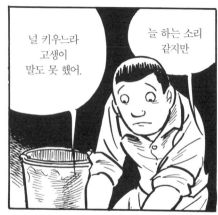

촤아

아이고,
개운타.

네가 없으면
쓸쓸해서
죽고 싶어진단다.

벌써
회사 가는 거니?

철컥

끼익

일찍 들어오너라,
겐이치….

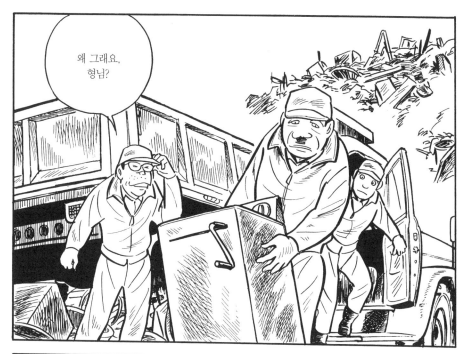

왜 그래요,
형님?

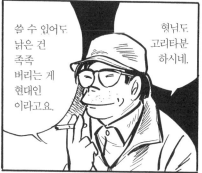

쓸 수 있어도
낡은 건
족족
버리는 게
현대인
이라고요.

형님도
고리타분
하시네.

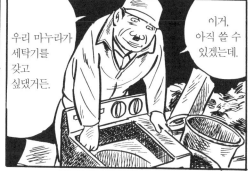

우리 마누라가
세탁기를
갖고
싶댔거든.

이거,
아직 쓸 수
있겠는데.

자, 갑시다.

낡았어요,
낡았어.

그래도
수리만 하면 아직…

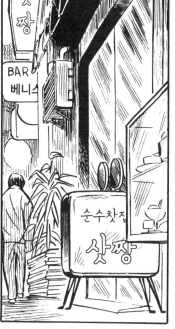

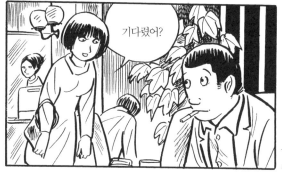

기다렸어?

안 돼, 몸에도 안 좋고 낭비야.

어머, 무슨 담배를 이렇게….

교코, 되게 궁금하다?

있잖아, 자기 아파트에 한번 데려가 줘.

여자란 결혼하기로 결심하면 현실적이 되거든.

헤헤헤, 미안.

127

교코… 여자들만 있는 가정에서 자란 탓일까….

남자 자취방이란 어떤지 보고 싶어서.

저기, 오늘 놀러 가도 되지?

……

얼른 겐이치 씨랑 단 둘이 살고 싶어.

집에 부모님이 있다는 건 우울해.

자기, 괜찮아?

아유 참, 하필이면 오늘 같은 날 술이 안 받다니.

우웩 우웩

겐이치 씨,
조심해서 들어가.
다음에는 아파트에 데려가
줘, 꼭이야.

겐이치 씨,
조심해서
들어가.

나,
늦었으니까
들어갈게.

아아.
젊었을 때
그 고생을 했는데
나이 먹고도 이
고생이라니…

밥이나마
좀 제때에
먹고
싶은데.

나이 먹는다는 게
참 서럽구나.

129

정말이지 어미가 여간 고생한 게 아니란다.

아버지 돌아가시고 너 굶기지 않으려고

드르렁

퐁당

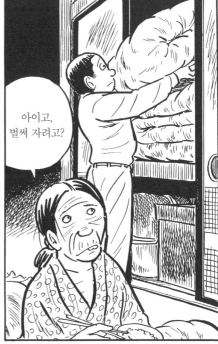

아이고, 벌써 자려고?

쿠우우우

쿠우우우

딸깍

에그머니, 겐이치 아니냐.

주
점

한
잔

철
벅

이상
하네.

집에
안 계시디?

오늘은
가게 안
나왔는데.

엄마 찾으러
왔구나.

쉿,
애가 들어요.

흐흐, 오하루 씨 또
손님이랑 바람피우고 있겠지.

불쌍하게도. 낮부터 아무것도 못 먹었다니.

실컷 먹으렴.

와구 와구

그럼요. 어디 좋은 데 가요.

괜찮겠어, 오하루 씨?

BAR

타 타 타 타

132

겐이치!
열어다오.

콩콩

콰콰

널 위해 일하다가
돌아온 엄마를
쫓아낼
생각이니?

콩콩

탕
탕

왜 엄마를 박대해?

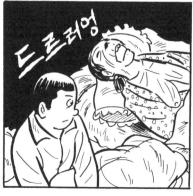

드르러엉

후둑

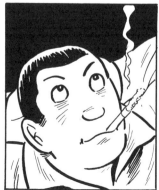

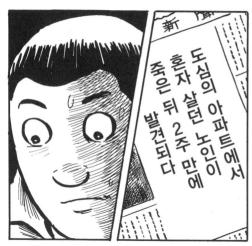

新
도심의 아파트에서
혼자 살던 노인이
죽은 뒤 2주 만에
발견되다

쿠우우

겐이치 씨랑
단둘이
살 거야.

얼른 집에서
나오고
싶어.

드르렁

낡은 건
족족 버리는 게
현대인
이라고요.

……

쿨쿨-

컥컥

134

월급 가불 부탁했던 거,
경리한테 받아왔네.

어디 쓸지 몰라도
잘 생각해서 쓰라고.

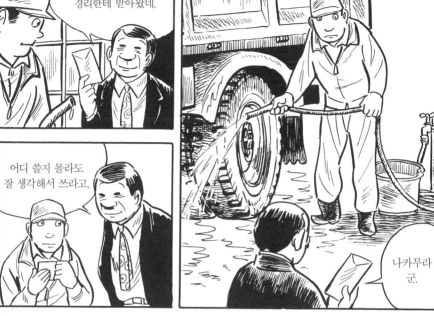

나카무라
군.

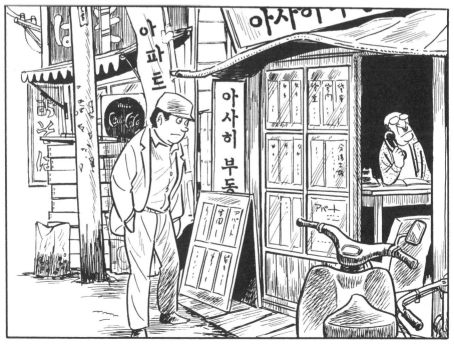

보세요,
까마귀가 있을
정도라니까요.

이 위입니다.
이 근처는
도심이라도 정말
조용한 곳이라….

여기라면 이웃들
눈치 볼 필요도
없고…

프라이버시도
지킬 수 있죠.

이 안쪽
방입니다.

그럼
사무실에서
계약서를….

너, 제정신이냐?
싫다, 나는.

그래서 어미더러
그 아파트로 옮기라
이 말이니!

내가 못 움직이는 걸 알고
네가….

왜 너는 갑자기 회사의 독신자
기숙사에 들어가겠다는 거고.

어째서
이 아파트를
나간다는
게야.

뻘떡

엄마는 이런 불효자를
낳은 기억이 없는데.

엉엉

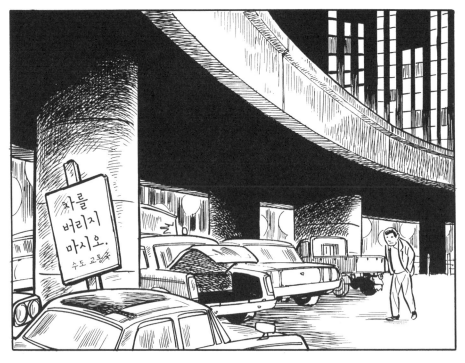

조용히
올라가자.

아아…
이 나이를 먹고
이런 신세가
될 줄이야.

방은
이 위에 있니…

부웅—

까아악

까아악

까아악

까악

어미도 늙었고 마냥 고집을
부릴 순 없으니 말이다.

어쩐지
음침한 방이구나.

벌써 가려고?

식사도 부탁하마.
어미는 병자니까 말이다.

정말 매일
와줘야 한다.

덜컹

141

정말 교코도 따라가도 되지?

내일 여행 간다고!

쉬이익 쉬이익

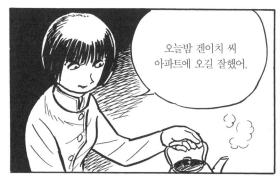

오늘밤 겐이치 씨 아파트에 오길 잘했어.

와아-, 신난다.

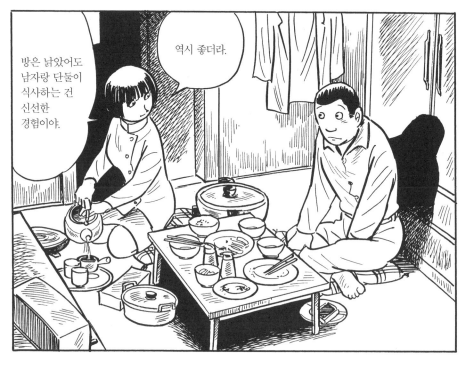

방은 낡았어도 남자랑 단둘이 식사하는 건 신선한 경험이야.

역시 좋더라.

이제 평생
안 떨어질 거야.

이래 봬도 집에서 빠져나오느라
고생했단 말야.

… 괜찮지?

저기, 오늘밤
자고 가도 돼?

교코랑
함께하게
돼서…

있잖아,
겐이치 씨,
좋아?

신혼여행
리허설 같아.

멋지다.

버리기
없기야.

나도 고생했어.
엄마 설득하느라…

※브로바린 : 수면제의 일종.

차량통행금지

일요일 PM1~PM6

보행자천국

통행 중이신 시민 여러분,
마음껏 차도를
거닐어보세요.

인간이 인간의 도로를
자동차에게 도로
빼앗아왔습니다.

효자 분이신
선생님의
감상을….

아,
잠시만요.

보행자천국

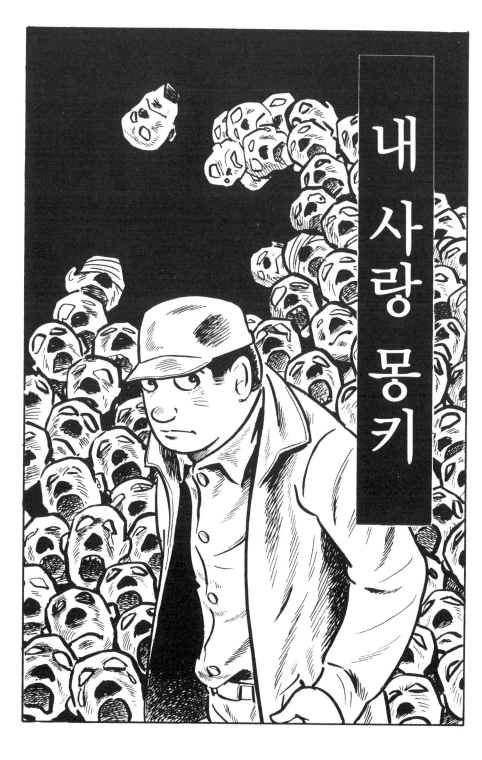

익숙해진다는 건
무서운 일이다.
24시간 내내
소음에 둘러싸여
일을 하고 있으면
소음이 없는 세계가
오히려 으스스해진다.

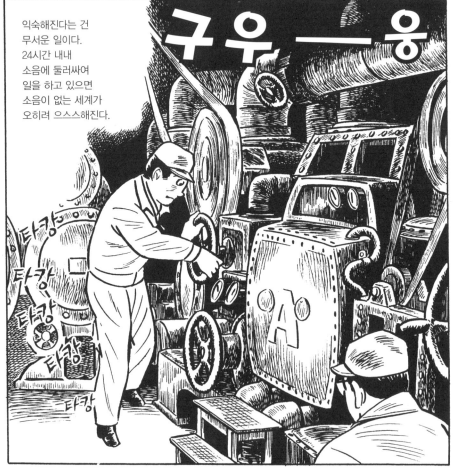

말소리도 안 들리니
남과 대화할
필요가 없어지고…

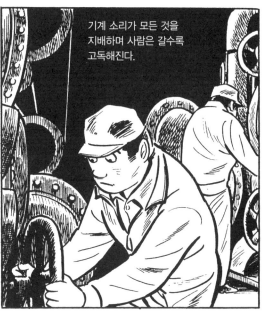

기계 소리가 모든 것을
지배하며 사람은 갈수록
고독해진다.

많이 모이면 모일수록
서로의 연대감이
희미해져 사람은
점점 고독해진다.

후우,
후우.

캉

캉

캉
캉
캉

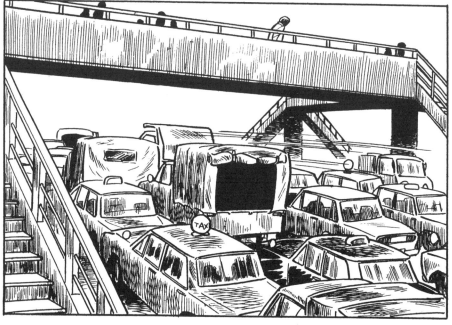

헉헉.

텅
텅
텅

텅

텅

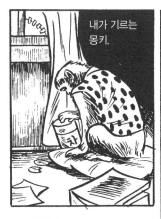

내가 기르는
몽키.

어찌된 노릇인지
늘 주인인 내게
등을 돌리고 있다.

다다미 넉 장 반짜리 나의 성…
여기서 혼자가 되었을 때
나는 비로소 고독에서
벗어나는 것이다.

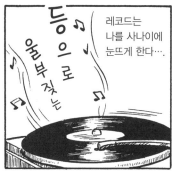

레코드는
나를 사나이에
눈뜨게 한다….

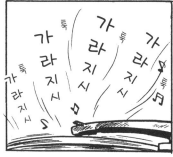

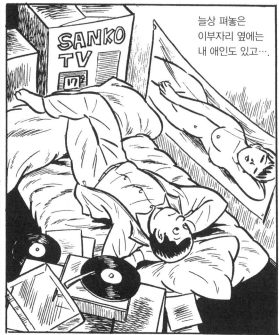

늘상 펴놓은
이부자리 옆에는
내 애인도 있고….

죄다 현실감이 없는
사건들이다.

여기서는 월남전이고
오키나와고 미나마타 병이고
태평양 왕복 횡단 요트고

말하자면 내게 마지막 남은
인간다운 생활이란
원숭이와 있을 때뿐이란
얘기다.

※가요 〈가라지시보탄(唐獅子牡丹, 사자 모란)〉의 음반이 튀고 있다. 1960년대 무렵 다카쿠라 겐 주연의 야쿠자 영화
〈쇼와잔협전〉시리즈의 주제가로 큰 인기를 얻었으며, '사자 모란'은 주인공의 등에 새겨진 문신에서 유래했다.

찌잉~~

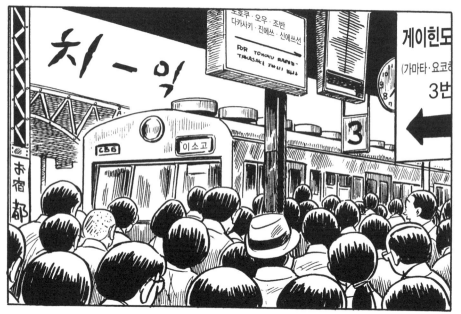

밀지 마,
문 부서진다!

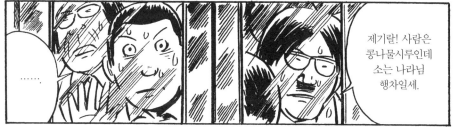

......

제기랄! 사람은
콩나물시루인데
소는 나라님
행차일세.

우르르르

그날 아침은
인파에 밀려
다짜고짜
엉뚱한 역에
내리게 됐다.

시골을 떠나,
그러니까…
5년 만의 우에노였다….
반갑기도 했지만
다리가
절로 움직였다.

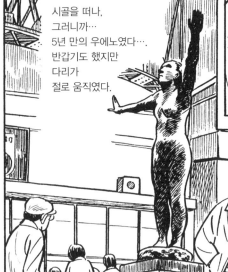

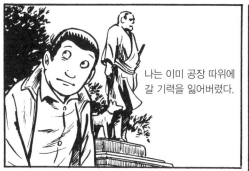

나는 이미 공장 따위에 갈 기력을 잃어버렸다.

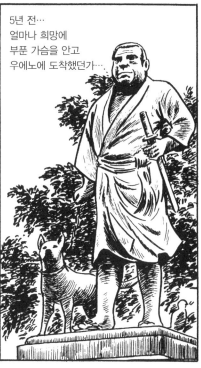

5년 전…
얼마나 희망에 부푼 가슴을 안고 우에노에 도착했던가….

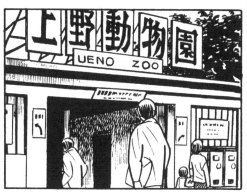

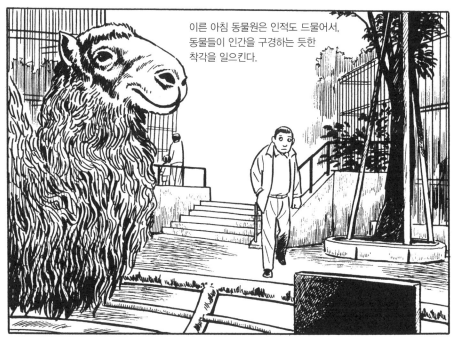

이른 아침 동물원은 인적도 드물어서, 동물들이 인간을 구경하는 듯한 착각을 일으킨다.

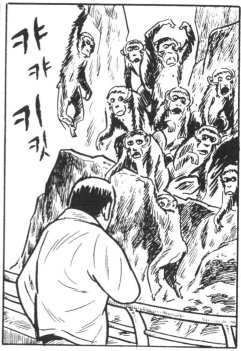

호호호호호…

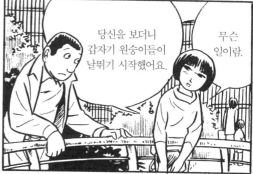

당신을 보더니 갑자기 원숭이들이 날뛰기 시작했어요.

무슨 일이람.

호호 호호호…

원숭이가 왜 그렇게 당신을 의식했을까.

그런데 아까는 재미있었어요.

하, 하지만 난 공장 다니는데요.

또 만나줄래요?

나, 당신한테 관심 생겼어요, 후후.

심심할 때 전화 주세요.

난 레이코예요.

자, 부탁할게요.

상관 없어요.

잘 가요.

구우—웅

너 하루 종일
히죽거리고 있던데,
뭐 좋은 일 있냐?

으히히.

믿기 힘든 일이지만….
'이거'는
조심하라고.

'이거'냐?

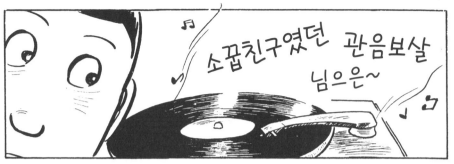

♩ 소꿉친구였던 관음보살 님으은~

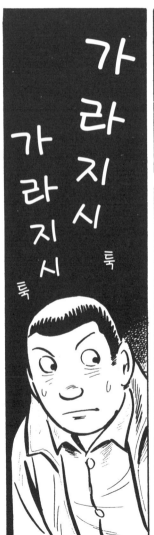

가라
지시

가라
지시

툭

툭

나으의~

SANKO TV

가라
지시

가라
지시

툭

툭

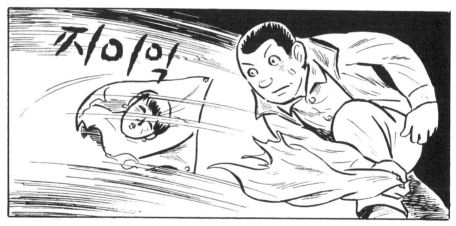

사직서

저는 이번에
일신상의 이유
로
사직하고자
에

… …

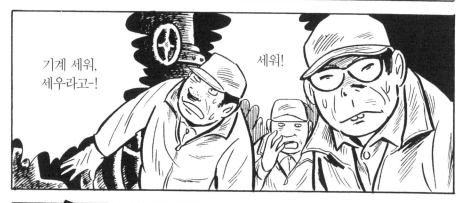

기계 세워,
세우라고-!

세워!

시가

300만 엔의 명견

요시다 군,
건강해
보이는군.

과장님.

산재보험일세.
30만 엔은 될 거야.

뭐, 낙담하지 말고
기운 내서
열심히 살아보게.

자네의
부주의로
회사도
어지간히
손해를 입은
셈이지.

회사 경영도
부진한데,

아,
그리고

자네 사직서는
회사에서
수리했다네.

170

후훗.

보고 싶었어요.

역시 와줬네,
전화 고마워요.

돈 있죠?
공장 아저씨들
돈 많이 번다던데.

자, 실컷
서비스해줄게요.

나 여기
호스테스예요.

우
웩

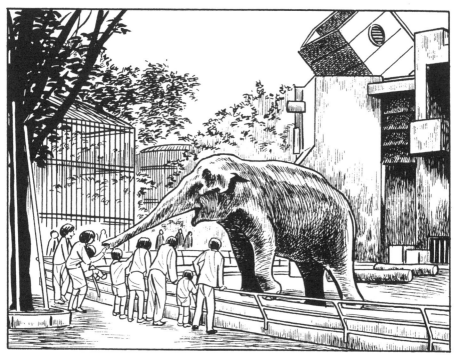

이걸로
작별이다,
몽키.

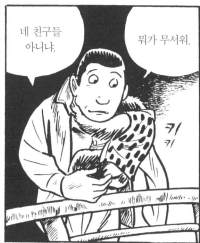

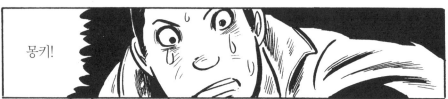

몽키!

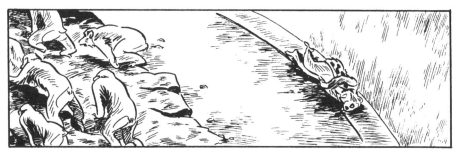

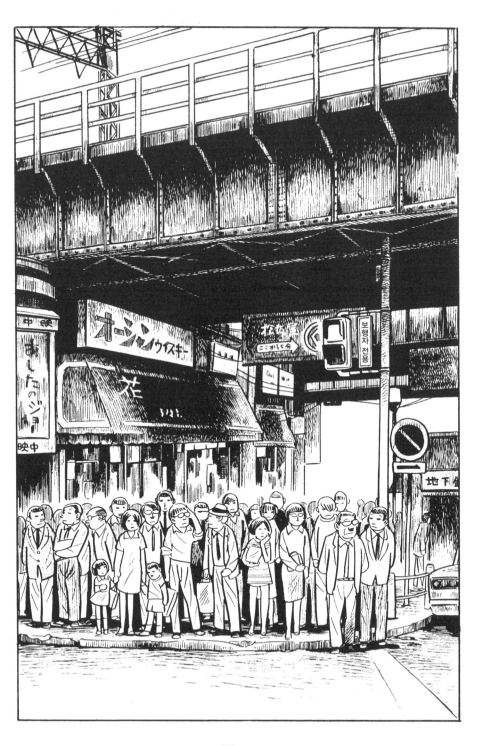

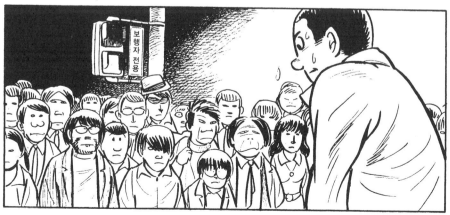

으아—악!

굿바이

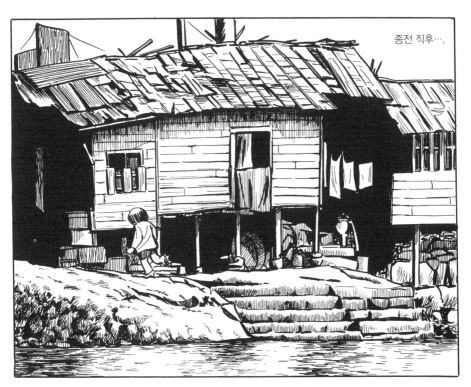

종전 직후….

컴! 조, 컴 컴!

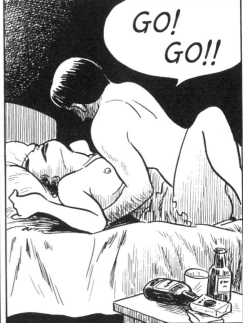

GO! GO!!

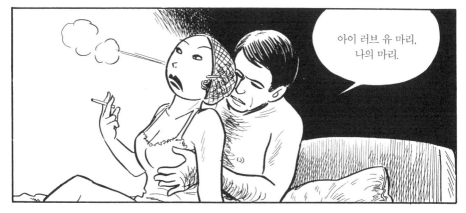

아이 러브 유 마리,
나의 마리.

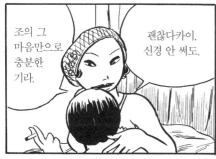

조의 그
마음만으로
충분한
기라.

괜찮다카이,
신경 안 써도.

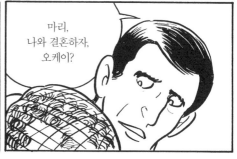

마리,
나와 결혼하자,
오케이?

노 노, 결혼해서
아메리카
데리고 갈게.

또 동네
꼬마들이가.

팡스케.

와아-,
팡팡이다.

게럽!!
저리 안 가나.

팡팡.

온리.

덜썩

퉁

※팡팡, 팡스케 : 제2차 세계대전 후 일본에서 주로 진주군 병사를 상대로 한 거리의 창녀·매춘부를 가리킨 말.
※온리 : 제2차 세계대전 직후 특정의 한 외국인과 관계를 가진 매춘부.

오랜만에 귀여운 딸내미 얼굴 함 볼라꼬 왔디만.

하나뿐인 아비한테 인사가 그기 뭐꼬.

뭐꼬, 또 왔는교?

마리코, 잘 지냈나?

아따, 쪼매 들어가꾸마.

인자 안 오기로 약속했다 아잉교.

헤헤, 오! 하우 두 유 두. 아이 앰 디스 걸의 파더인기라.

손님이가…, 저번의 그 중사하고 다른 사람이네.

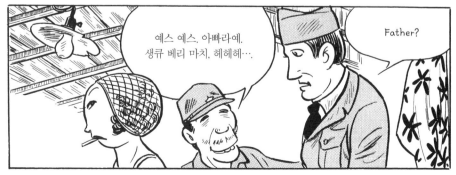

예스 예스. 아빠라예. 생큐 베리 마치, 헤헤헤….

Father?

183

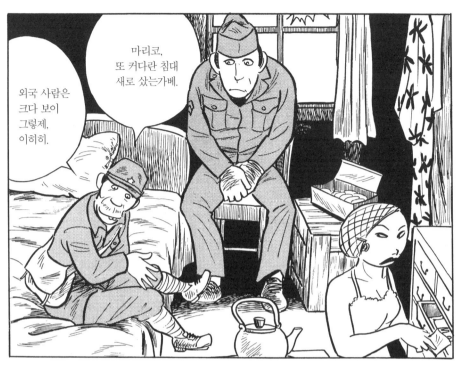

마리코,
또 커다란 침대
새로 샀는가베.

외국 사람은
크다 보이
그렇제,
이히히.

어차피 돈 아잉교.
그거 챙기가 고마 가소.

뭐꼬?
이 돈은

툭

우예 이라노.
오랜만에 딸내미한테
인사나 할라꼬 온
애비를…. 이기
무슨 대접이고?

크흐흑….

그래….
애비가
이 꼴이끼네.
다 내
잘못이다.

인자 그런 수법엔
안 속는다.

저번에도
그 소리 해놓고
가고 나서 보이
반지 없어졌데.

인자 다시는
오지 마이소.

…
가꾸마.

난
아빠라고
생각도
안 한다.

흥,
애비 좋아하네.
몸 팔아가 번 돈
뜯어무로
와갖고는.

몸 조심
하그래이.

인자
안 오꾸마.

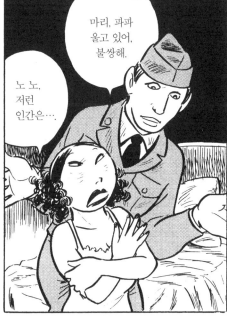

마리, 파파
울고 있어,
불쌍해.

노 노,
저런
인간은….

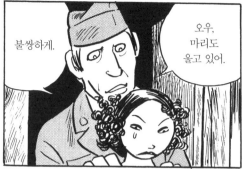

불쌍하게.

오우, 마리도 울고 있어.

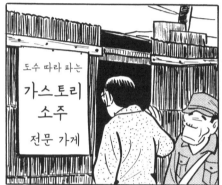

도수 따라 파는

가스토리 소주

전문 가게

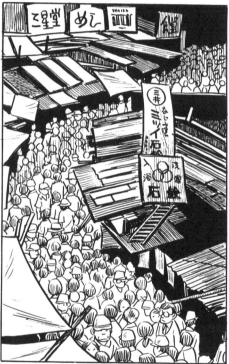

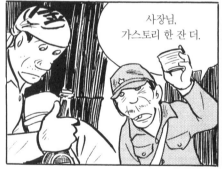

사장님, 가스토리 한 잔 더.

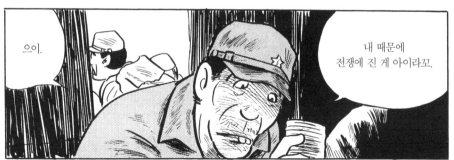

으이.

내 때문에 전쟁에 진 게 아이라꼬.

※가스토리 : 쌀 또는 고구마로부터 급조한 조악한 밀주. 상표 없는 병에 담아 도수를 쓴 딱지를 붙여놓고 팔기도 했다.

186

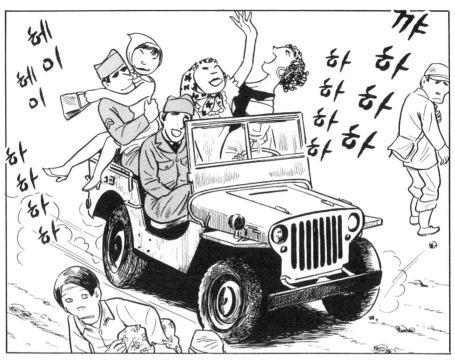

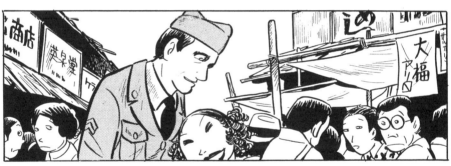

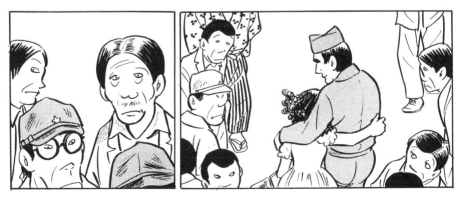

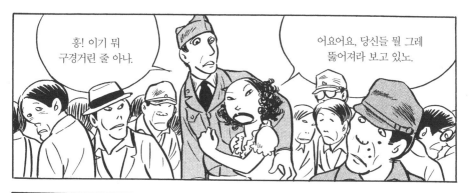

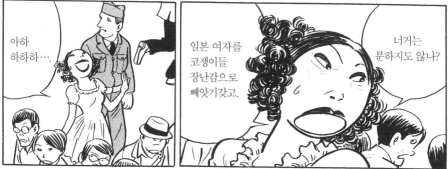

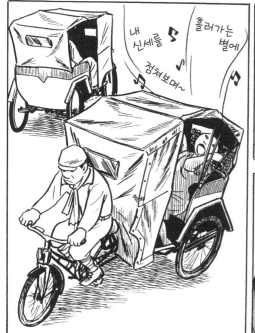

※마리코가 부르는 노래는 〈흘러가는 별에(星の流れに)〉로 1947년에 기쿠치 아키코가 불러서 큰 반향을 일으켰다.
가사는 종군위안부 관련 기사에서 모티브를 얻었다 한다.

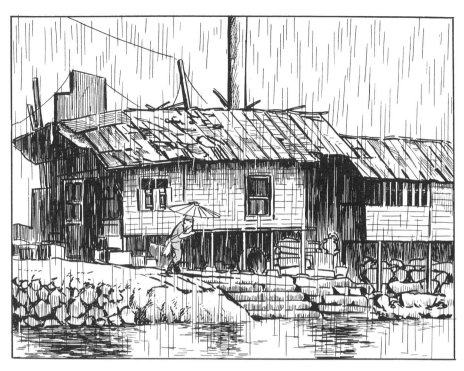

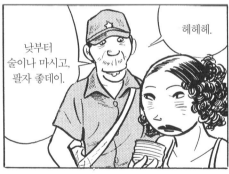

낮부터 술이나 마시고, 팔자 좋데이.

헤헤헤.

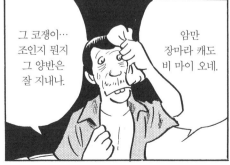

그 코쟁이… 조인지 뭔지 그 양반은 잘 지내나.

암만 장마라 캐도 비 마이 오네.

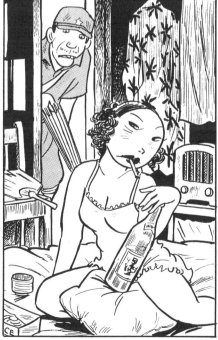

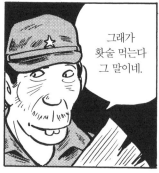

그래가 횟술 먹는다 그 말이네.

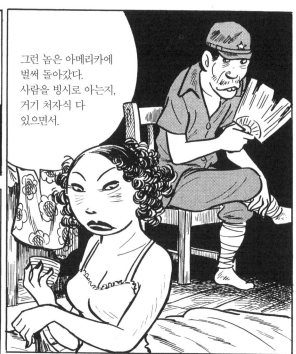

그런 놈은 아메리카에 벌써 돌아갔다. 사람을 빙시로 아는지, 거기 처자식 다 있으면서.

벌컥

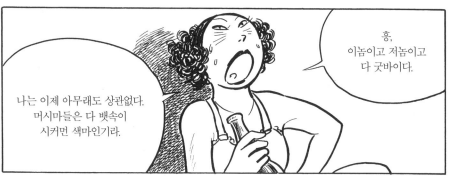

흥, 이놈이고 저놈이고 다 굿바이다.

나는 이제 아무래도 상관없다. 머시마들은 다 뱃속이 시커먼 색마인기라.

꿀꺽 꿀꺽

..........

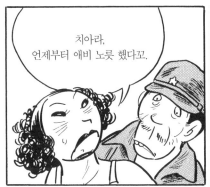

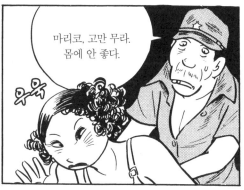

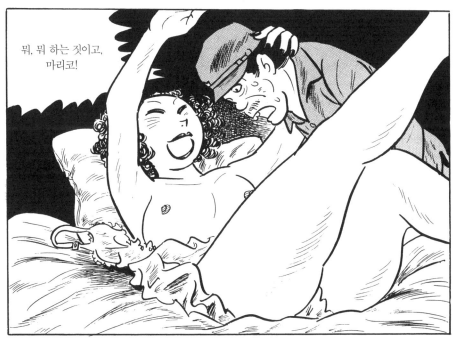

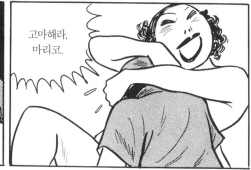

고마해라,
마리코.

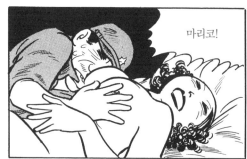

마리코!

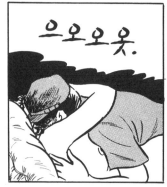

으오오옷.

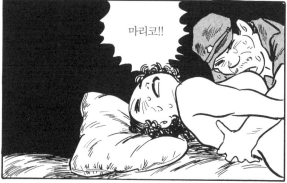

마리코!!

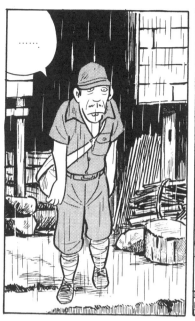

......

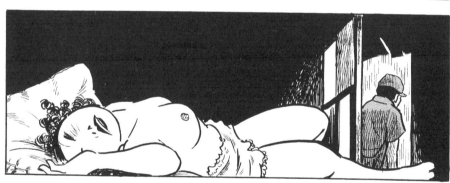

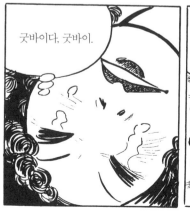

굿바이다. 굿바이.

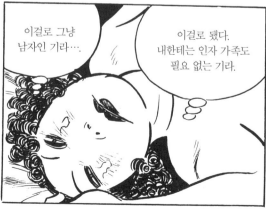

이걸로 그냥
남자인 기라….

이걸로 됐다.
내한테는 인자 가족도
필요 없는 기라.

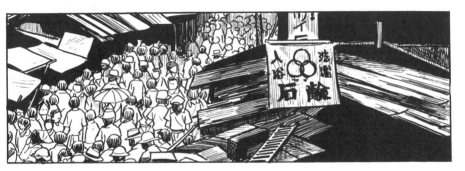

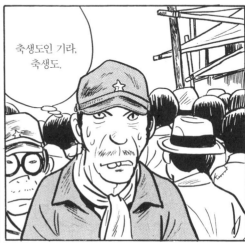

축생도인 기라,
축생도.

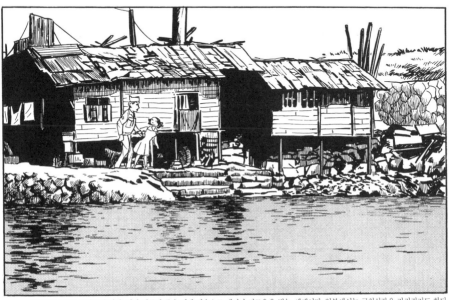

※축생도 : 불교 삼악도의 하나. 죄업 때문에 죽은 뒤에 짐승으로 태어나 괴로움을 받는 세계이다. 일본에서는 근친상간을 가리키기도 한다.

194

(텐공)
조종

텐공:복싱이나 레슬러의 은퇴 식에서 공을 10번 울리며 그 선수를 기리는 이벤트.

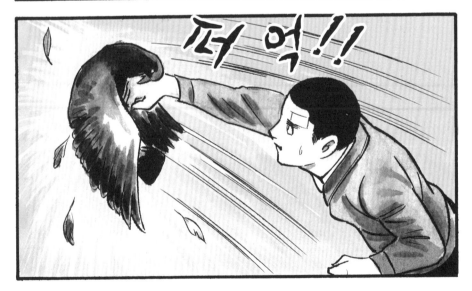

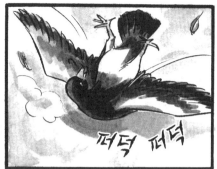

パタ パタ

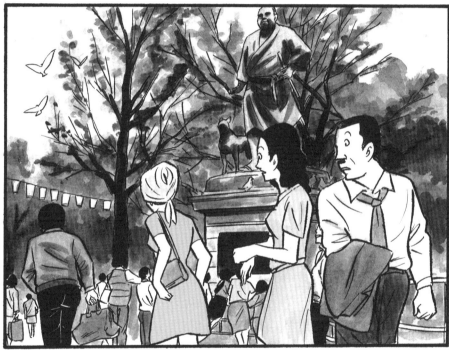

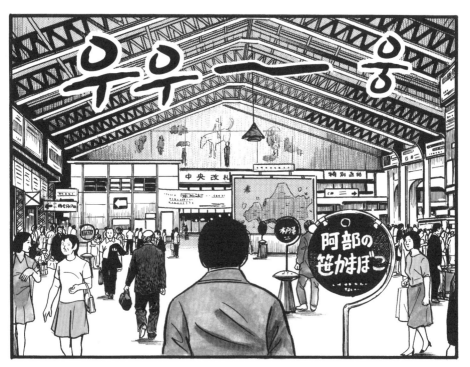

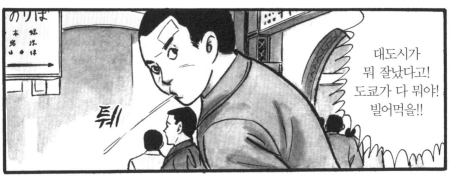

대도시가
뭐 잘났다고!
도쿄가 다 뭐야!
빌어먹을!!

도시락~.

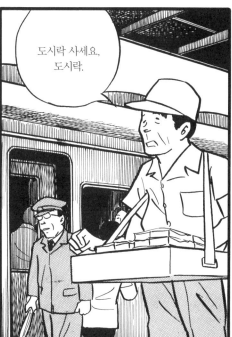

도시락 사세요, 도시락.

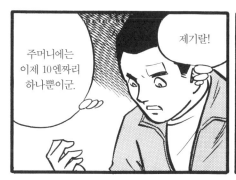

제기랄!

주머니에는 이제 10엔짜리 하나뿐이군.

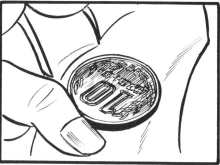

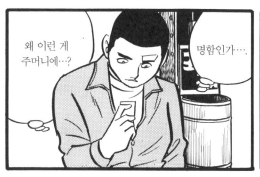

왜 이런 게 주머니에…?

명함인가….

어라.

이 새×!

복싱 체육관
기타카미켄 대표

기타카미 유

도쿄도

빠악

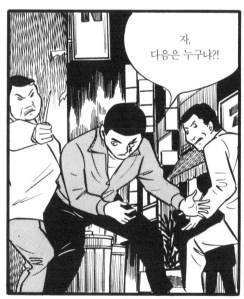

자,
다음은 누구냐?!

와장창!!

차앗!!

야! 튀어!

세다!

에이 씨,
뭐 구경났어!

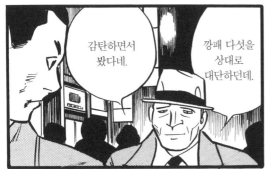

감탄하면서 봤다네.

깡패 다섯을 상대로 대단하던데.

자네…!

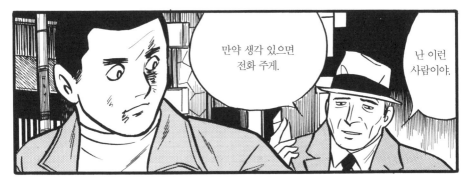

만약 생각 있으면 전화 주게.

난 이런 사람이야.

복싱 체육관 기타카미켄 대표

기타카미 유

라멘 배달하러 가야 돼.

도시락 사세요, 도시락-.

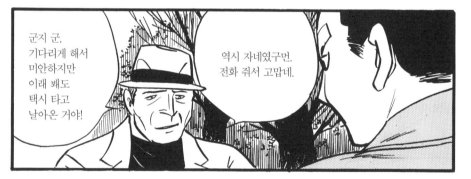

군지 군,
기다리게 해서
미안하지만
이래 봬도
택시 타고
날아온 거야!

역시 자네였구먼.
전화 줘서 고맙네.

바로 우리
체육관으로
가세.

이렇게
좀 좁긴 해도
설비는
웬만큼 갖췄어.

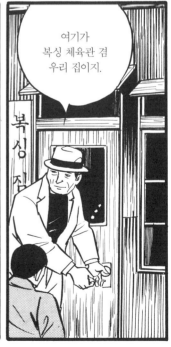

여기가
복싱 체육관 겸
우리 집이지.

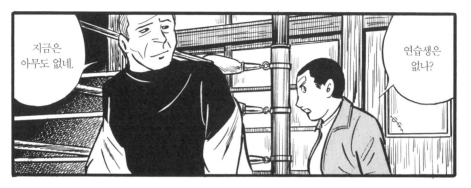

지금은 아무도 없네.

연습생은 없나?

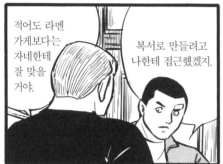

적어도 라멘 가게보다는 자네한테 잘 맞을 거야.

복서로 만들려고 나한테 접근했겠지.

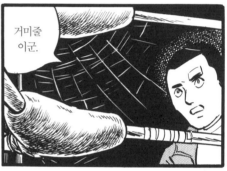

거미줄 이군.

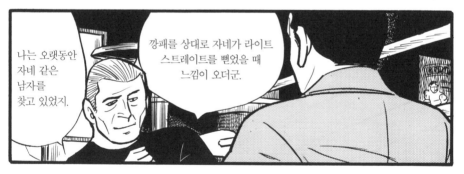

나는 오랫동안 자네 같은 남자를 찾고 있었지.

깡패를 상대로 자네가 라이트 스트레이트를 뻗었을 때 느낌이 오더군.

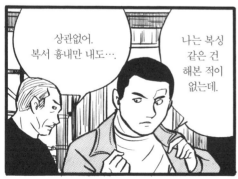

상관없어. 복서 흉내만 내도….

나는 복싱 같은 건 해본 적이 없는데.

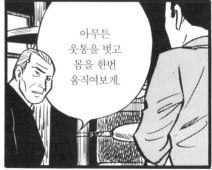

아무튼 웃통을 벗고 몸을 한번 움직여보게.

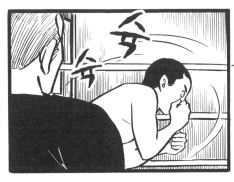

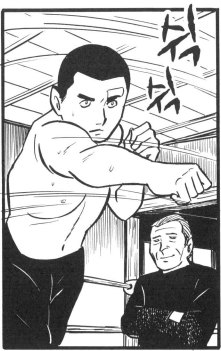

그걸
몰랐
구면.

뭐 먹을 거 좀 없나?
아침부터 아무것도
못 먹어서.

어떤가?

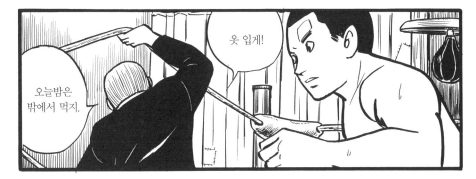

오늘밤은
밖에서 먹지.

옷 입게!

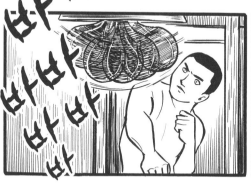

208

좋아하는 길을 여태껏 걸어올 수 있었으니 말일세.

하지만 나는 후회 안 해.

20년도 더 된 얘기야.

나이 먹을 만큼 먹고도 복싱에 대한 꿈을 못 버리는 나한테 질려서 마누라는 집을 나갔지.

드르렁

쿠우~

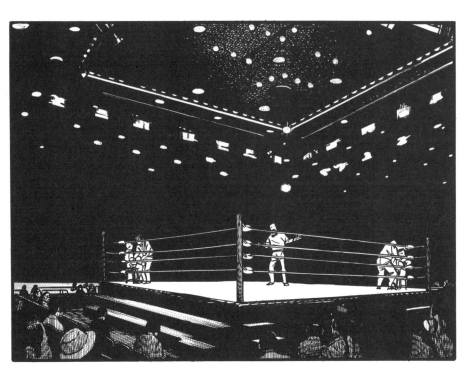

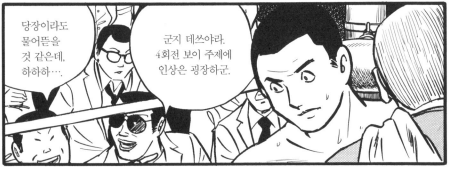

당장이라도 물어뜯을 것 같은데, 하하하….

군지 데쓰야라. 4회전 보이 주제에 인상은 굉장하군.

4라운드를 충분히 활용하는 거야.

알겠지, 서둘지 마라!

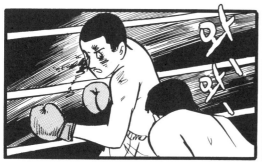

뭐야,
인상만 더럽지
영 약하잖아.

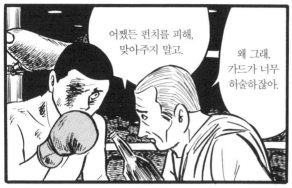

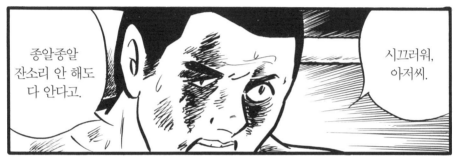

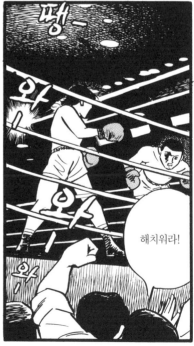

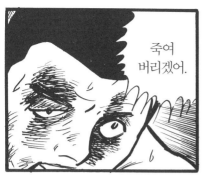

죽여 버리겠어.

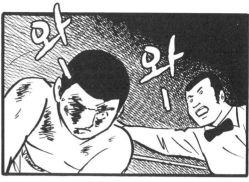

와— 와—

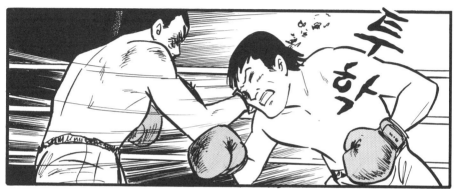

투 학

앗!!

떡

죽어 라 !!

뻑 억

때리지 마! 상대는 다운됐다.

스톱, 스톱.

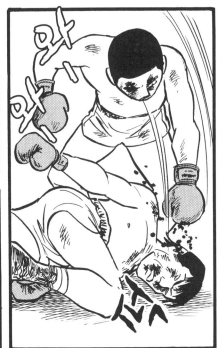

일어 서지 마, 그냥 죽어라.

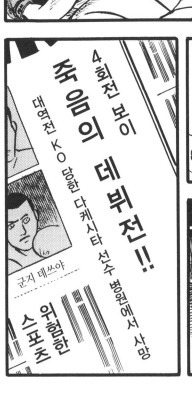

4회전 보이
죽음의 데뷔전!!

대역전 KO 당한 다케시타 선수 병원에서 사망

군지 데쓰야

위험한 스포츠

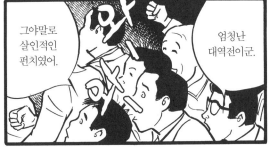

그야말로 살인적인 펀치였어.

엄청난 대역전이군.

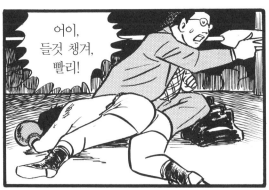

어이, 들것 챙겨, 빨리!

214

나왔군.
저놈이
죽인 거야.

이번 사고와 관련해서 서까지 잠깐 동행해줬으면 하는데.

군지 선수 맞지? 경찰에서 왔네.

말도 안 돼! 복싱은 건전한 스포츠요! 애당초 살의 따위를 품고 상대를 어떻게 쓰러뜨린단 말이오.

"죽여버리겠다"고 외치는 걸 링 주변에서 들었다는 신고가 들어와서 말야.

신고가 들어온 이상 경찰도 잠자코 있을 수는 없으니까요.

기타카미 씨, 그렇게 섭섭 하게 생각하지 마세요.

서, 설마….

달그락

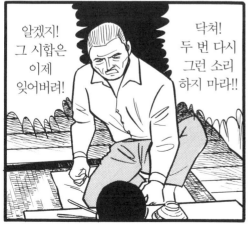

알겠지!
그 시합은
이제
잊어버려!

닥쳐!
두 번 다시
그런 소리
하지 마라!!

그때는
정말로
죽여버릴
생각
이었어.

진짜야.
난 그놈이
미웠어.
이유 없이
화가
났다고!

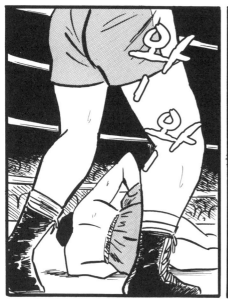

메인 이벤트
전일본 밴텀급
누마시타 VS

플라이급
6회전
군지 데쓰야 VS

4회전
이케다 마쓰지 VS

요코야마 유이치 VS

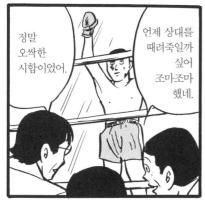

정말
오싹한
시합이었어.

언제 상대를
때려죽일까
싶어
조마조마
했네.

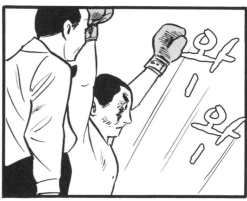

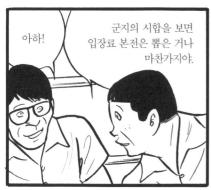

아하!

군지의 시합을 보면
입장료 본전은 뽑은 거나
마찬가지야.

어이, 벌써 가게?
이제부터
메인이벤트인데.

자, 한잔
하러 가지.

앞으로는 가급적 맞지 않도록 해라.

KO는 신경 안 써도 돼.

데쓰! 이기기는 했지만 너무 맞았다.

얻어맞을 각오로 덤비지 않으면 쓰러뜨릴 수가 없어.

내 장점은 몸을 던지는 전법이야.

좀 보자.

눈이 이상한데. 하얀 게 어른거리는걸.

왜 그래?

좋은 의사를 아니까.

일단 안과 의사에게 진찰을 받아.

아냐, 이제 나았어.

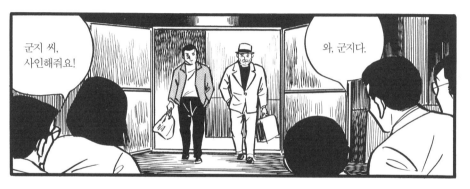

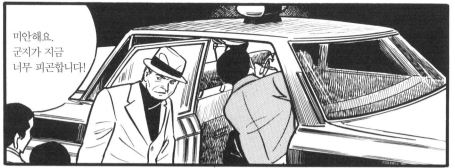

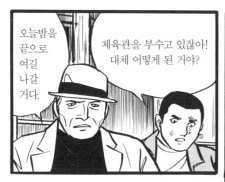

오늘밤을 끝으로 여길 나갈 거다.

체육관을 부수고 있잖아! 대체 어떻게 된 거야?

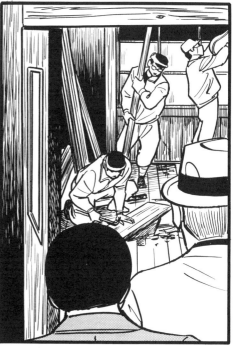

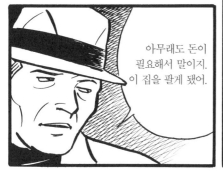

아무래도 돈이 필요해서 말이지. 이 집을 팔게 됐어.

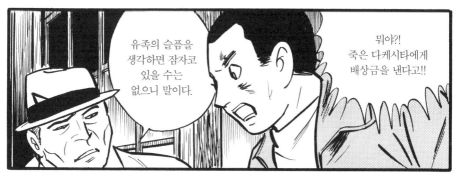

유족의 슬픔을 생각하면 잠자코 있을 수는 없으니 말이다.

뭐야?! 죽은 다케시타에게 배상금을 낸다고!!

난 이런 거 용납 못 해!! 어쩔 작정이야?!

내게는 네가 있으니까.

나는 이로써 모든 것을 잃었지만 후회는 안 해.

빌어먹을!
난 그딴 수작에
안 놀아나!!

날 꼼짝 못 하게
묶어둘 생각이군!!

자, 짐 챙겨서
아파트로 옮기자.

걱정 마라.
연습이라면 내 오랜
복싱 친구가 운영하는
체육관에서
할 수 있도록
얘기가 됐으니.

땡 땡
땡

잠깐,
어디 가려고?!

타
탁

쿠쿠 - 쿡

아윽!

아윽,
아앗!!

젠장!
빌어먹을!

망할!!

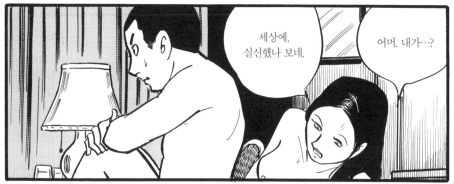

세상에, 실신했나 보네.

어머, 내가…?

소문으로는 들었지만….

이 오른팔이지. 사람을 죽인 게….

근사해. 이런 경험 처음이야. 이제 못 헤어지겠어.

어머~, 무서워라.

만지지 마!

회장님이 오셔서 말야.

군지 씨, 재미 보는데 미안하게 됐군.

열려 있어!

똑똑

뭐, 실컷 예뻐해 주시오.

미요는 멋진 여자지.

아-, 그대로 있어요. 난 금방 갈 거라.

당신의 라이트 스트레이트는 틀림없이 돈이 될 겁니다.

복서도 남자인 이상 돈도 필요하고 여자도 안고 싶지. 이건 당연한 욕구예요.

그 사람은 괜찮아요.

난 기타카미 씨네 체육관을 뛰쳐나온 몸이라고.

어때요, 군지 군. 우리 체육관으로 옮기지 않겠소?

우리 도자이 체육관은 일본 챔피언도 있고, 최신 설비도 갖췄죠. 자본력도 있고.

하하하, 실례했소.

기타카미가 선수야 잘 키우지만 돈 버는 법을 몰라.

그 양반은 돈으로 정리가 될 겁니다.

당신한테 버림 받은 기타카미는 술에 절어 사는 모양이더군.

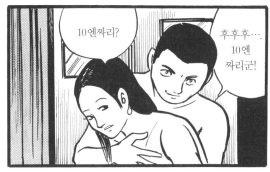

10엔짜리?

후후후···. 10엔 짜리군!

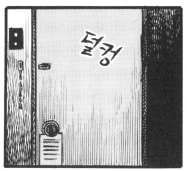

덜컹

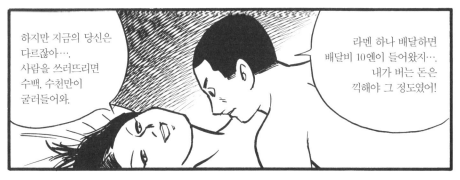

하지만 지금의 당신은 다르잖아···. 사람을 쓰러뜨리면 수백, 수천만이 굴러들어와.

라멘 하나 배달하면 배달비 10엔이 들어왔지···. 내가 버는 돈은 끽해야 그 정도였어!

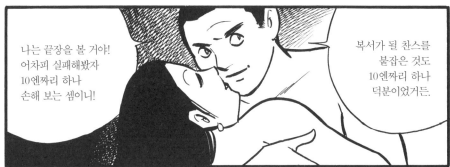

나는 끝장을 볼 거야! 어차피 실패해봤자 10엔짜리 하나 손해 보는 셈이니!

복서가 될 찬스를 붙잡은 것도 10엔짜리 하나 덕분이었거든.

안 죽이고
뭐 하는 거야.

군지, 왜 그래,
또 KO로 끝이냐.

군지 파죽의
7연속 KO승

자네…

왁

왁

왜 의사한테 안 갔나?
빨리 수술을 받아야 해!

움찔

기타카미 씨…

딸꾹

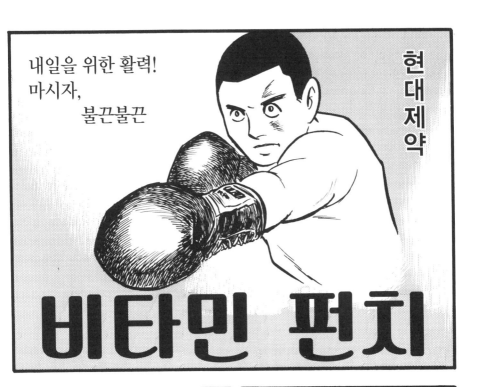

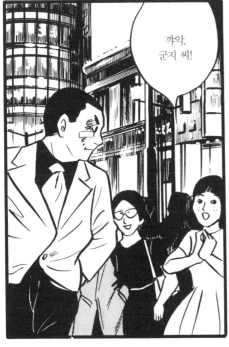

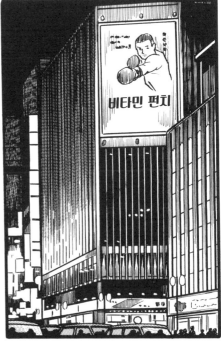

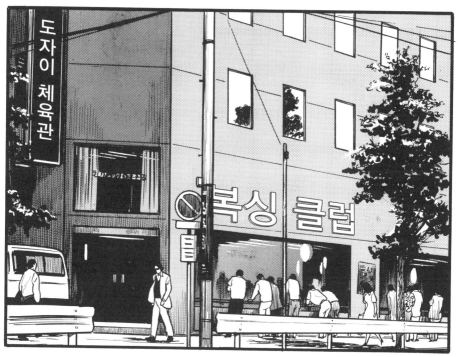

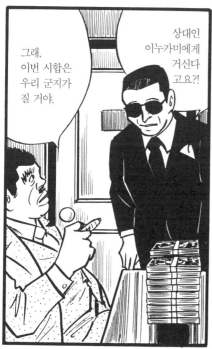

상대인
이누가미에게
거신다
고요?!

그래,
이번 시합은
우리 군지가
질 거야.

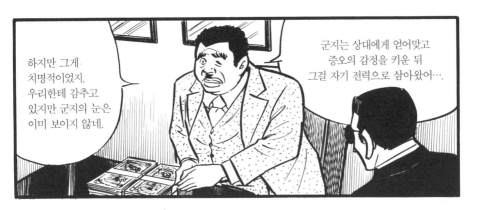

하지만 그게.
치명적이었지.
우리한테 감추고
있지만 군지의 눈은
이미 보이지 않네.

군지는 상대에게 얻어맞고
증오의 감정을 키운 뒤
그걸 자기 전력으로 삼아왔어…

알겠습니다.

녀석의
복서 생명도
이걸로
끝이지.

망막
박리야…

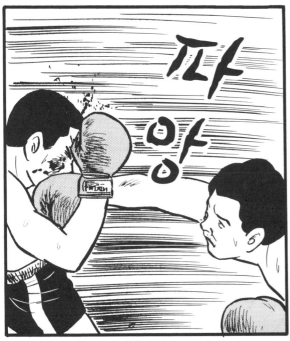

따
앙

와
ㅡ!

와
ㅡ!

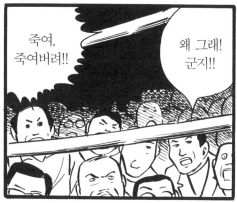

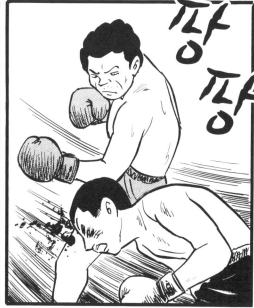

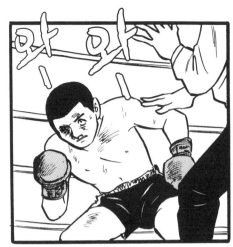

파이브!
식스!

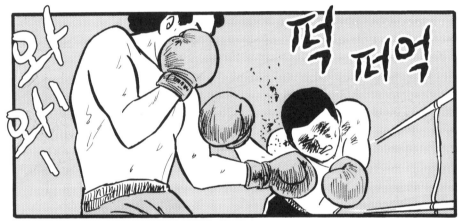

떡 떠억

죽여버리겠다!!

죽어라!!

투 핫

뻐 억

와—

파이브!
식스!

땅
땅
땅

텐!!

에이트!
나인!

일어나라,
군지!!

비틀

와—
와—

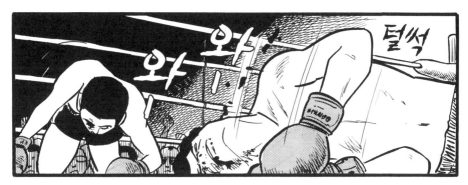

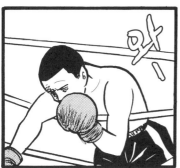

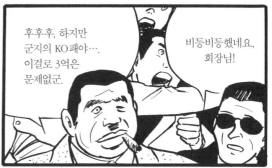

후후후, 하지만
군지의 KO패야…
이걸로 3억은
문제없군.

비등비등했네요,
회장님!

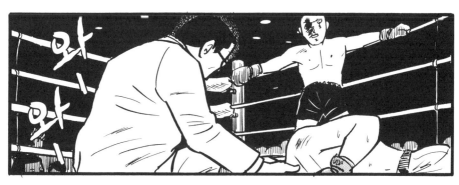

죽었어!!

살인마!

저놈은
그냥 살인마야!
복서가 아니라고!

기타
카미
일세.

누구야?!

전화번호는
예전
그대로니까.

자네만 괜찮으면
언제든 돌아와.

!

아무튼
오늘 시합은
난처하게 됐어.

자네는 한 사람을
죽여서 인기를 얻었지만
이번엔 그렇게
안 될 거야.

선수대기실

그 대신 돈이야, 회장.
돈을 달라고!!

나한테 그만두라고
할 거면 말을 해.
때려치울 테니까!

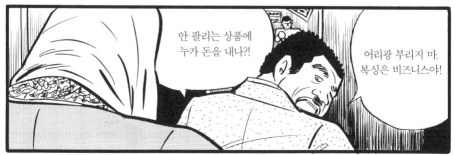

안 팔리는 상품에
누가 돈을 내나?!

어리광 부리지 마.
복싱은 비즈니스야!

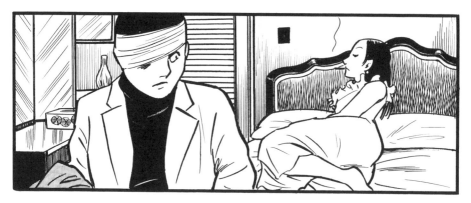

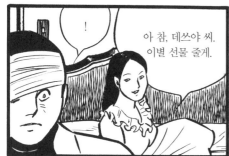

아 참, 데쓰야 씨.
이별 선물 줄게.

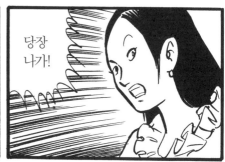

당장
나가!

자.

당신에게 어울리는
선물이지,
호호호….

자기는 10엔짜리
하나로 재기할 수
있는 남자라고
했잖아.

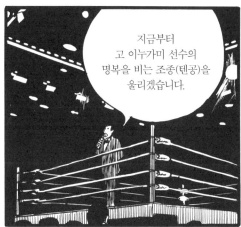

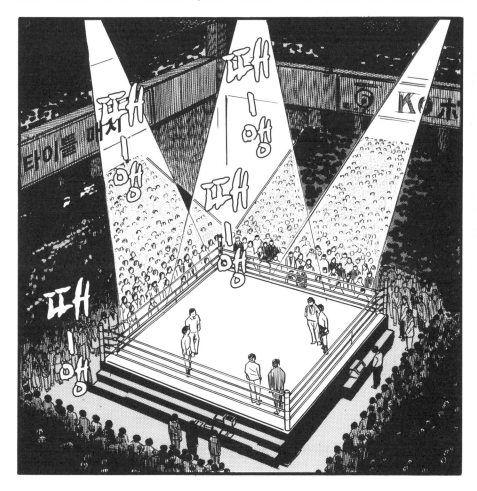

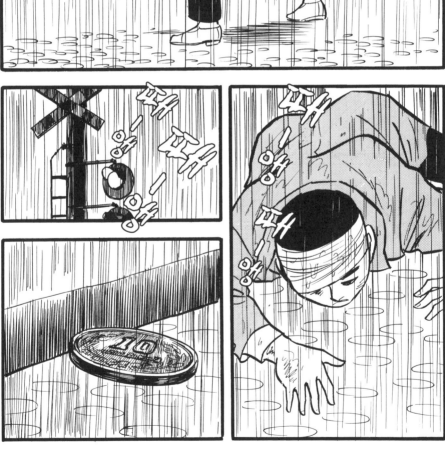

※다쓰미 요시히로의 후기, 자필 연보 및 아사카와 미쓰히로(극화사 연구자)의 수록작품 해제는
맨 뒤쪽부터 읽으시면 됩니다.

오직 이 작품만 이 책에 수록된 다른 작품보다 몇 년 뒤인 79년에 집필되었다. 여태까지 발매된 단행본에는 수록되지 않았기에 이번에 증보판을 기회 삼아 추가 수록했다. 데뷔 이래 홀로 작품을 완성했던 다쓰미는 집필 의뢰가 늘어나고 원작이 딸린 연재작 등도 차근차근 소화하게 된 74년부터 어시스턴트를 쓰게 된다. 「조종」의 군중 신 등을 잘 보면 다쓰미와 다른 터치를 확인할 수 있을 것이다. 74년부터 79년에 걸쳐 다쓰미의 작업량은 주에 서너 편의 작품을 완성해야 할 정도의 '임계 상태'였는데, 이 작품은 그렇게 분주한 가운데 마감을 일주일 착각하여 하룻밤 만에 거의 단숨에 그려낸 것. 하지만 읽어보면 알 수 있듯이 그러한 상황에서 집필된 것이라고는 믿기 힘들 만큼 구성, 스토리, 밀도 등 어디 하나 흐트러진 구석이 없는 뛰어난 작품이다. 10엔 동전이라는 소도구의 효과적인 제시법, 다쓰미가 좋아했던 50년대 프랑스나 이탈리아의 네오리얼리즘 영화를 연상케 하는 여운을 남기는 엔딩 등, 이 시기에 집필된 작품 중에서도 상당한 완성도를 지니고 있다. 일반적이라면 아무리 손이 빠른 만화가라도 하룻밤 만에 이 정도 작품을 그리는 것은 무리라는 생각이 들지만, 다쓰미는 항상 복수의 작품 아이디어를 컷 분할 상태로 저장해두고 있었다. 필자는 편집자로서 몇 번 다쓰미에게 원고 의뢰를 한 적이 있는데, 회의에서 작품의 구상을 들려줄 때는 경향이 완전히 다른 여러 가지 스토리를 내놓아서 늘 감탄하곤 했다. 이 작품의 경우도 비록 원고는 그리지 않았지만 이미 컷 분할은 완성되어 있었기에 하룻밤 만에 그려낼 수 있었던 것이리라. 복싱을 소재로 삼고 있는데, 다쓰미 자신도 대본 만화를 그리던 시절 복싱 체육관에 다녔고 60년부터 당시 드물었던 복싱을 소재로 한 작품을 몇 편이나 그렸다. 소재는 다르다지만 「조종」의 스토리 라인을 쫓아가 보면 「사람 있어요」와도 상통하는 부분을 감지할 수 있을 터이다. 이 작품의 주인공이 품은 짜증에서는 성품이 온후했던 다쓰미가 근원적으로 안고 있던 무언가가 의도치 않게 표출되고 있다는 생각이, 필자는 들기도 한다. 이 작품이 발표된 79년을 계기로 다쓰미의 작품 집필 페이스는 서서히 줄어들기 시작한다. 버블 경기에 들떠서 어두운 것이 경원시되던 80년대에는 다쓰미의 작품을 바라는 독자도 편집자도 점점 줄어들었던 것이리라. 하지만 한편으로 이 시기에 다쓰미의 작품이 서구에 소개되고, 지금은 세계적으로 인정받는 작가가 되었음은 다들 아는 바와 같다.

스스로가 고안한 '극화'에 한때는 배신당했으면서도, 자신이 믿는 길을 계속 걸었던 다쓰미 요시히로의 생애는 평탄하지 않았다. 이제 그의 작품은 전 세계에서 읽히기 시작했다. 다쓰미가 만들어낸, 회화와도 영화와도 다른 극화의 기법은 그 후의 만화에 많은 영향을 끼쳤으며 또한 앞으로도 보다 넓은 세계를 향해 영향을 퍼뜨려가리라. 이 책에 수록된 작품군은 그것을 위한 '씨앗'이자 또한 원석인 것이다.

이 책은 에릭 쿠 감독의 영화작품 〈동경 표류일기〉로 애니메이션화된 「지옥」, 「사람 있어요」, 「사나이 한 방」, 「내 사랑 몽키」, 「굿바이」 다섯 작품에 같은 시기의 대표작 세 편을 더하여 세이린코게이샤에서 2011년에 발행한 책에, 79년의 단행본 미수록작 「조종」을 추가 수록하였다.

의뢰해오게 된다. 「사육」이 게재된 『빅코믹』은 68년 창간. 연락해온 편집자는 다쓰미를 당시 『가로』 등에서 화제가 되었던 '난해한 작품을 그리는 작가'로 인식하고 있었던 모양인지, 「사육」의 원고를 받아들였을 때 '아아, 다행히 이해가 된다'며 안도했다고 한다. 「사육」의 원형이 된 설정은 『잃어버린 자의 세계』 중의 한 편에서도 확인할 수 있다.

[도쿄 고려장] 『주간 소년 매거진』 1970년 9월 13일호
[내 사랑 몽키] 『주간 소년 매거진』 1970년 8월 16일호

「도쿄 고려장」「내 사랑 몽키」 두 작품이 게재된 『소년 매거진』은 잡지명이 나타내듯 소년 주간 만화지였지만 극화가 대두한 60년대 말, 지면을 청년용으로 바꾼다. 다쓰미의 이러한 작품이 게재된 것은 바로 그 시기로, 소년 독자가 읽으면 트라우마가 생길 법한 어두운 작품이 실린 것은 그러한 이유 때문. 하지만 여태까지 소년만화 노선을 타다가 느닷없이 이런 경향의 작품을 실은 것이 대상 독자의 연령을 지나치게 높이 잡은 시도였는지, 다쓰미의 작품은 좋은 평가를 받지 못했다고 한다. 집필 의뢰가 왔을 때 다쓰미는 『소년 매거진』의 예상 독자를 고려하여 편집자에게 "내 작품이 실리면 부수가 떨어질 겁니다"라고 충고(?)했다는 모양이다. 하지만 편집자로부터 "그만한 영향력이 있는 작품이라면 꼭 좀 그려주십시오"라는 대답을 얻고 집필에 이르렀다. 그 결과, 진위는 확실치 않지만 다쓰미의 예상대로 『매거진』의 부수가 떨어졌고 다쓰미 요시히로의 이름은 같은 시기에 『매거진』에 단편을 그렸던 가미무라 가즈오와 함께 편집부의 블랙리스트에 올랐다고 한다. 다쓰미는 인터뷰나 토크쇼 등이 있으면 반드시 그 이야기를 다소 자학적으로, 유머를 곁들여 들려주었는데 이러한 일종의 뒤틀린 서비스 정신이 그다운 부분이기도 했다.

[굿바이] 『증간 빅코믹』 1972년 5월 1일호

72년경이 되면 다쓰미의 작품은 그때까지의 일상적인 소재에서 조금씩 넓어지기 시작한다. 종전 직후, 소위 '팡팡'이라 불리던 창부를 그린 본 작품도 그러한 경향을 가졌는데, 다쓰미의 대표작 중 하나라 해도 좋을 것이다. 특별히 미인이 아닌, 평범한 일본인 여성의 행실을, 이만한 리얼리티를 동원하여 그릴 수 있는 작가가 달리 또 있을까. 이와 같은 작품을 읽으면 다쓰미가 해외에서 높은 평가를 받는 것도 당연하게 여겨진다. 다쓰미의 대표작 『극화표류』에는 다쓰미 자신이 당시에 만났던 여성과의 에피소드가 다소 갑작스럽게 삽입되는데, 여성을 그리는 다쓰미의 시점에는 다른 극화 작가에게는 없는 독특한 분위기가 살아 있다. 다쓰미는 굳이 따지자면 남성 중심적인 작풍이 많은 극화계에서 이렇게 둘도 없는 재능을 갖고 있었다.

※가미무라 가즈오(上村一夫, 1940~1986): 일본의 만화가이자 일러스트레이터, 에세이스트. 극화 터치에 미려한 여성상을 접목한 화풍으로 청년들의 마음을 사로잡으며 『동거시대』 『슈라유키히메』 등 여러 작품을 남겼다.
가미무라가 당시 『매거진』에 실었던 원고는 영국 작가 사키(헥터 휴 먼로)의 단편 『가브리엘 어니스트』를 각색한 『회색의 숲』으로, 소년애를 연상케 하는 그림들을 소년 잡지에 실어 충격을 주었다.

래에 대한 불안을 떠안은 현재가, 이 작품에서 그려진 상황에 대한 리얼리티를 증폭시키는 것이 아닐지. 샐러리맨도 예외가 아니다. 세계화에 따른 임금 저하와 종신고용 붕괴는 누구라도 당장 내일 일자리를 잃어버릴 가능성을 내포하고 있다.

[사나이 한 방] 『별책 토요만화』 1972년 2월 18일호
첫 게재지인 『별책 토요만화』는 이 책에 수록된 다른 작품의 첫 게재지에 비해 지명도는 낮을 것 같다. 사실 출판사도 이미 사라졌다. 『토요만화』는 1957년에 도요쓰신샤에서 창간된 격주간지로, 당초에는 성인 만화를 중심으로 작가진을 꾸리고 잡지의 절반 정도는 기사 페이지로 구성되어, 앞서 간행된 『주간 만화 TIMES』(호분샤 간행)를 의식한 듯한 짜임새였다. 그 후 때마침 밀려온 극화 붐을 타고 지면을 대폭 리뉴얼, 다쓰미가 『토요만화』에 작품을 기고하게 된 것은 71년부터인데 오락성을 의식하면서 다른 잡지에서는 좀처럼 손대지 않는 성적 마이너리티를 소재로 한 이색작을 발표하는 등, 의욕적으로 임했다. 「사나이 한 방」은 그 중에서도 알기 쉬운 테마를 다룬 작품. 사회적 무능력자→성교불능자→발기부전이라는 소재는 그의 작품에서 곧잘 보이는 설정인데, 작품으로서 심각한 방향으로 치닫지 않고 늘 통속성을 도입한 이러한 작풍은, 특이한 소재를 다루면서도 다쓰미 특유의 '초라함의 엔터테인먼트'를 가능케 했다.

[전갈] 『가로』 1970년 2월호
다쓰미의 『가로』 첫 등장 작품. 1964년에 세이린도에서 창간된 이 잡지는 시라토 산페이와 창간 편집장인 나가이 가쓰이치의, 일종의 동지적 연대를 통해 시작되었는데 미즈키 시게루, 쓰게 요시하루 같은 대본 만화 출신 작가도 다수 집필했다. 다쓰미와 나가이는, 나가이가 세이린도 이전에 경영했던 산요샤 시절부터 교류가 있었으며 세이린도에도 작품을 기고하지는 않았으나 자주 드나들었던 관계로 『가로』에 작품을 발표하게 되었다. 원래 나가이로부터 온 첫 의뢰에는 임시변통적인 성격이 있었던 모양이다. 당시 세이린도 근처에 작업실을 꾸렸던 다쓰미를 찻집에서 우연히 만난 나가이가, 『가로』에 집필 중이던 다른 작가의 작품이 제때 완성되지 못해 페이지에 펑크가 나게 생겼으니 "뭐라도 좀 그려달라"며 급히 집필을 의뢰했다고 한다. 게다가 철야로 작품을 완성한 다쓰미가 편집부에 원고를 들고 갔더니 나가이는 자리에 없었고, 마침 그 자리에 있던 다른 편집부원은 "그런 의뢰 한 적 없다"며 도로 돌려보내려 했다고 한다. 다쓰미는 훗날까지 그 일에 대해 반쯤 농담 삼아 몇 번이나 투덜거렸다. 또한 다쓰미와 마찬가지로 당시 세이린도에 자주 드나들었지만 『가로』에는 어쩐지 작품 집필 기회가 없었던 작가로, 같은 오사카 히노마루분코 출신인 사토 마사아키가 있다.

[사육] 『빅코믹』 1970년 8월 25일호
1970년은 다쓰미에게 커다란 도약의 해였다. 68년 후반에 그리기 시작한 「잃어버린 자의 세계」로 확신을 얻은 다쓰미에게, 마침 그 무렵 창간된 청년 만화잡지에서 차례차례 원고를

수록작품 해제
아사카와 미쓰히로(극화사 연구자) »»

이 책에 수록된 작품 대부분은 1970년부터 72년 사이에 그려진 것이다. 1950년, 『마이니치 소학생 신문』에 투고한 4컷 만화가 게재된 것을 계기로 데즈카 오사무와 교류하기 시작한 다쓰미는 52년에 집필한 장편 『어린이 섬』(쓰루쇼보 간행)으로 단행본 데뷔. 54년부터는 오사카의 대본 만화 출판사 히노마루분코를 주된 작품 발표의 장으로 삼게 되고, 같은 시기에 히노마루에 모였던 마쓰모토 마사히코, 사이토 다카오 등의 젊은 만화가들과 매일 새로운 만화 표현의 가능성을 추구, 자신의 작법을 '극화'라 명명했다. 그 후 대본 만화가 쇠퇴하는 가운데 극화는 도쿄의 대형 만화잡지에도 진출, 67년 무렵에는 소위 말하는 극화적 표현을 각지에서 볼 수 있게 된다. 하지만 그런 한편 극화의 창시자인 다쓰미 본인은 '극화 붐'에서 홀로 남겨져 불우한 나날을 보냈다. 68년, 다쓰미는 그런 자신의 심경을 작품에 담아내듯, 밑바닥을 살아가는 사람들의 일상을 그린 연작 「잃어버린 자의 세계」를 『극화 영』에 발표. 이것이 새로운 방향성의 계기가 되어, 이후 정력적으로 단편을 그리게 된다.

[지옥] 『주간 플레이보이』 1971년 9월 14일호 · 21일호
원폭을 소재로 삼은 만화라면, 멀게는 다니가와 가즈히코 「별은 보고 있다」(57년), 시라토 산페이 「사라져가는 소녀」(59년) 같은 소녀만화가 있으며, 이어서 『맨발의 겐』의 작자 나카자와 게이지의 「검은 비를 맞으며」(68년), 아사오카 고지의 「어느 행성의 비극」(69년) 등이 비교적 알려져 있다. 그 가운데서 일견 선량해 보이는 사내의 마음속 어둠을 그린 본 작품의 의외성과 서스펜스 넘치는 전개는 극화의 창시자의 진면목을 드러내며 이채를 띤다. 첫 게재지인 『주간 플레이보이』는 당시의 젊은이 문화를 견인하는 존재로서 극화 소개에도 힘을 기울였고, 화제작을 재수록하고 주목 받는 작가에게 집필을 의뢰하는 경우도 자주 있었다.

[사람 있어요] 『가로』 1970년 6월호
다쓰미가 『가로』에 집필한 네 번째 작품. 하나 있던 연재가 끝난 인기 없는 만화가라는 설정에 작자 본인을 연상하는 독자도 혹시 있을지 모르지만, 이 시기의 다쓰미는 사실 여러 잡지에서 의뢰를 받아 분주하게 집필 중이었다. 오히려 출판계가 쇠퇴하여 많은 만화가들이 장

2006년에 제1부 연재가 종료된 『극화표류』가 '극화 탄생 50주년 기념'으로 세이린코게이샤에서 단행본화.

2009년(헤이세이 21년) 74세
4월, 펜 월드 보이시즈 참가를 위해 뉴욕으로. 에이드리언 토미네와 토크 쇼를 갖다. 그 후 캐나다의 토론토로.
6월 『극화표류』가 데즈카 오사무 문화상 대상을 수상. 아쉽게도 비가 왔으나 사이토 다카오가 달려와 축하해주었다.
10월, 싱가포르에서 영화화 제안. 진보초에서 영화감독 에릭 쿠를 만나다. 이야기를 나누는 사이에 그의 열정에 항복, 영화화를 흔쾌히 허락하다.

2010년(헤이세이 22년) 75세
7월, 미국 월 아이스너 상을 '아시아'와 '실화' 두 부문에서 수상.
10월, 전년에 만났던 에릭 쿠가 감독한 영화 〈동경 표류일기〉의 크랭크 인에 맞춰 아내 에이코와 함께 싱가포르, 인도네시아를 방문.
10월, 혼노잣시샤에서 일반서 『극화생활』 발매.

2011년(헤이세이 23년) 76세
4월, 다큐멘터리 〈극화 대부 ~만화에 혁명을 일으킨 남자~〉가 WOWOW에서 방송되다.
5월, 영화 〈동경 표류일기〉가 완성. 칸 영화제 〈주목할 만한 시선〉 부문에서 공식 상영된 것 외에도, 두바이 국제영화제에서는 무하 아시아 아프리카 장편 부문의 최우수 작품상을 수상했다.

8월, 도쿄 고토 구 모리시타 문화센터에서 연속 강좌 『대본 만화의 시대』가 열렸고 제2회인 「극화의 탄생」에서 강연.
10월 영화 〈동경 표류일기〉가 도쿄 국제영화제에서 상영. 「아시아의 바람」 부문의 스페셜 멘션을 받는다.

2012년(헤이세이 24년) 77세
『극화표류』 제2부의 집필을 계속하다.
11월, 캐나다 D&Q사의 편집장 크리스 올리베로스가 방문. 집필중인 『극화표류』 제2부 원고를 보여주었다.

2013년(헤이세이 25년) 78세
4월, 5월, 『극화표류』(상. 하)가 고단샤에서 문고화.
8월, 교토 시네마에서 영화 〈동경 표류일기〉 공개. 이를 기념하여 교토 국제 만화 뮤지엄에서 토크쇼가 열린다.

2014년(헤이세이 26년) 79세
11월, 영화 〈동경 표류일기〉가 전국 개봉. 엔터브레인에서 『다쓰미 요시히로 걸작선』 발매, 또한 가도카와 쇼텐에서 『극화생활』이 문고화되었다.

2015년(헤이세이 27년)
3월 7일, 악성 림프종으로 사망.

※세이린코게이샤 『대발견』에 수록된 '극화표류 연보'를 바탕으로 일부 정보를 추가하였다.(보충 아사카와 미쓰히로)

1989년(쇼와 64년/헤이세이 원년) 54세
2월 9일, 돈코믹에서 책 정리 중 라디오로 데즈카 오사무 별세 뉴스를 듣다.
연재로는 「메마른 계절」(『영챔피언』)이 있었다.

1990년(헤이세이 2년) 55세~1994년(헤이세이 6년) 59세
원고 의뢰도 완전히 끊기고 해외로부터의 작품 게재 의뢰도 사라진다. '헌책방 아저씨'에 전념.

1995년(헤이세이 7년) 60세
'만다라케'에서 의뢰를 받아 계간 카탈로그지에 자전적 작품 『극화표류』 연재를 개시. 이후 2006년까지 12년간 계속 그리게 된다.

1998년(헤이세이 10년) 63세
이해 창간된 『액스』에 오랜만에 단편을 그리다.

2002년(헤이세이 14년) 67세
버블 경기 붕괴로부터 시간이 지남에 따라 돈코믹의 매출도 저하. 절도도 횡행하게 되어 매장을 철수하기로 결의. 가게의 이름은 돈코믹 통판으로 개명하고 통신 판매 전문이 되다.
세이린코게이샤에서 오랜만의 단편집 『대발견』 발매. 유럽 각국에서 번역판 의뢰가 오게 된다.

2003년(헤이세이 15년) 68세
3월, 오랫동안 병석에 있던 형 사쿠라이 쇼이치가 별세.

6월, 미국의 만화가 에이드리언 토미네가 방문하다. 그가 고교생 때 미국의 출판사 카틀런에서 발행된 단편집 『Good-Bye』에 충격을 받았다고 한다. 에이드리언은 그 후 그의 작품을 출판한 곳에서 발매된 『다쓰미 요시히로 단편집』 등의 기획과 디자인을 담당해주었다.
세이린코게이샤에서 두 번째 단편집 『대발굴』 발매.

2004년(헤이세이 16년) 69세
3월, 히노마루분코 시절부터 오랜 친구였던 사토 마사아키가 급사.

2005년(헤이세이 17년) 70세
1월, 프랑스의 앙굴렘 국제 만화제에 초대를 받아 21년 만에 그곳을 방문하다. 수상식에서 갑자기 단상에 불려나와 '만화를 어른도 감상할 수 있는 예술로 끌어올린' 공적으로 특별상을 받는다. 21일간 체재하며 마르세이유, 파리까지 방문. 극화에 대해 다시 생각하게 되었다.
2월 프랑스에서 돌아오자마자 이내 맹우인 마쓰모토 마사히코가 암으로 세상을 떠났다.

2006년(헤이세이 18년) 71세
7월 미국의 샌디에이고 코믹 컨벤션에 초대받아 특별상을 수상.

2007년(헤이세이 19년) 72세
8월, 스페인, 라코루냐의 코믹 살롱에 초대받다.

2008년(헤이세이 20년) 73세

렘에서 매년 열리는 국제 만화 페스티벌에 참가하기로 결정한다. 프랑스행 소식을 들은 데즈카 오사무로부터 전화를 받아, 둘이서 방문하게 되었다.

1982년(쇼와 57년) 47세
1월, 데즈카 오사무와 앙굴렘 국제 만화 페스티벌에 참가. 프랑스의 TV에서 '극화'의 기법에 대해 설명. 일본의 만화는 영화를 초월했다며 절찬을 얻는다.
반면 작업 의뢰는 격감. 연재는 전년부터 계속된 「지옥의 군단」 외에, 「SF 같은 것(SFもどき)」(『만화 선데이』)뿐. 작업실을 축소하고자 자료 정리를 결심하고 진보초의 고서점에 희소한 대본 만화 등을 들고 갔으나, 저렴한 매입 가격에 놀라고 만화의 가치를 인정하지 않는 태도에 분개. 만화 전문 고서점 개업을 결심.

1983년(쇼와 58년) 48세
고서점 개업 준비를 위해 나카노의 만다라케 사장 후루카와 마스조를 찾아다니며 가르침을 청하다. 진보초에서 고서 매입에 열을 올려, 사무실은 헌책으로 꽉 찼다.

1984년(쇼와 59년) 49세
다시 유럽으로. 앙굴렘 외에 스페인, 이탈리아, 스위스도 방문. 앙굴렘에서는 2년 전에 작품을 보여주었던 만화가 지망생 청년 몇 명이 극화적인 테크닉을 구사한 작품을 들고 만나러 와주었다. 크게 감동했다.
7월, 히로쇼보를 주식회사 히로기획으로 개명, 동시에 간다 진보초에 만화 전문 고서점 돈코믹 개점. '만화가'와 '헌책방 아저씨'라는 두 집 살림이 시작된다. 개점

축하 선물로 옛 친구 쓰게 요시하루가 귀중한 장서를, 형인 사쿠라이 쇼이치는 만화 관련 절판본을 증정해주어 감격. 하지만 사쿠라이는 이후 뇌종양으로 쓰러져 점포를 보지 못했다.
연재로는 「태양을 향해 쏴라!」(『주간 요미우리』). 단편으로 「육식어」(『가로』), 「ORIZURU」(『COMIC 바쿠』), 「나의 피라미드」(『마일드 코믹』) 등.

1985년(쇼와 60년) 50세
돈코믹의 매상 대부분은 다음 상품 매입에 쓰였기 때문에 여전히 이익이 발생하지 않는다. 전년부터 계속된 「태양을 향해 쏴라!」 외, 몇 군데 들어오기 시작한 만화 작업의 원고료로 겨우 먹고사는 나날.
단편 「다마텐오료(ダマテンお竜)」(『증간 만화 선데이』), 「수라의 잔치」(『별책 근대마작』), 「시험관 속의 패(牌)」(『마작왕』) 등.

1986년(쇼와 61년) 51세
애니메이션화에 발맞추어 『소년 매거진』에서 연재가 시작된 미즈키 시게루 「게게게의 기타로」의 보조를 부탁 받고, 밑그림 구도와 인물을 담당. 미즈키 작품의 진수를 배울 찬스란 생각에 참가. 즐거운 작업이었다.
돈코믹에 매입 요청 방문도 늘어나 겨우 수익이 나게 되었다.

1988년(쇼와 63년) 53세
이 해부터 스즈키숫판의 불교 코믹 시리즈의 작화를 담당(97년까지 전 8권, 원작 히로 사치야).

1976년(쇼와 51년) 41세

이 해에 터진 록히드 사건을 힌트 삼아 연재「뎃펜마루지(てっぺん○次)」를 그리다. 그 외의 연재로「바람둥이(男たらし)」(『만화 레드』),「옷파다카(おっぱだか)」(『주간 만화 TIMES』)가 있다.『주간 플레이보이』『만화 고라쿠』『만화천국』『만화 조』등에 단편도 그린다.

1977년(쇼와 52년) 42세

작업량은 여전히 임계 상태. 주에 서너 편을 완성해야 했기에, 어시스턴트가 컨디션 난조로 쉬게 되자 직접 어시스턴트의 그림체를 흉내 내어 그리는 등, 본말전도와 같은 상황이 벌어진다. 이에 서서히 의문을 느끼기 시작한다.

연재로는「토루코야로(トルコ野郎)」(『만화 레드』),「버진 전쟁」(『만화천국』, 원작 구보타 센타로),「여자의 교정력(交情歴)」(『만화 플라자』). 단편은『만화천국』『펀치OH 증간』『만화 플라자』『만화천국』『별책 만화 액션』등에 그렸다.

1978년(쇼와 53년) 43세

마작물, 파칭코물까지 손을 뻗어 어떻게든 새로운 개척을 노렸으나 마침내 낯선 테마를 무리하게 그리는 일이 고통스러워지다. 6월 스위스에 사는 아토스 타케모토라는 청년에게 연락이 와서 프랑스어로 번역한 일본 만화 잡지를 창간하는 데에 협력을 부탁받았다. 그가 창간한 만화지『르 크리 키 추(ル・クリ・キ・チュ)』에「굿바이」「지옥」등 몇몇 단편이 게재되자 이탈리아나 스페인에서도 싣고 싶다는 의뢰가 오게 되었다.

연재로는「해의 노래(止まり木の唄)」(『만화 플라자』). 단편을『별책 톱코믹』『주간 만화 TIMES』『소설 CLUB 증간 베스트 코믹』『영코믹』등에 그리다.

1979년(쇼와 54년) 44세

무분별한 작업의 부작용으로 창작의욕도 저하. 마감을 착각해서 하룻밤에 50페이지를 완성하는 처지를 겪는 등, 한계에 달하다.

연재로「현상 늑대」(『주간 만화 TIMES』, 원작 가지카와 료),「기둥서방 단페이(ヒモ師ダン平)」(『톱코믹』). 단편으로「초롱아귀」「스무 살의 노인」(『커스텀 코믹』),「입맛 다시기(舌つづみ)」(『코믹 MAGAZINE』),「조종(텐공)」(『주간 만화 TIMES』) 등.

1980년(쇼와 55년) 45세

『르 크리 키 추』에 게재된 단편이 반향을 일으켜 스웨덴, 오스트레일리아에서도 단편 요청이 오게 된다. 한편 국내에서는 연재 종료 후 차기작 의뢰가 오지 않게 되는 경우가 이어져, 작업량이 점점 줄기 시작했다.

단편으로「이별의 구련보등」(『올갬블』),「사원 드라큘라」(『톱코믹』),「고려장(うばすて山)」(『SF 어드벤처』) 등.

1981년(쇼와 56년) 46세

일거리가 줄어듦에 따라 어시스턴트도 한 명으로. 이 해 그린 작품은 10년쯤 전에 공해 문제를 힌트 삼아 구상한 장편 작품「지옥의 군단」(『만화 선데이』) 외, 단편 하나뿐. 여름, 아토스 타케모토로부터 프랑스로 건너오지 않겠느냐는 권유를 받고, 앙굴

1970년(쇼와 45년) 35세

이 무렵, 히노마루분코가 두 번째 도산. 대본 만화는 거의 소멸했다.

『가로』에 「갈림길」「사람 있어요」, 『빅코믹』에 「사유」, 『주간 소년 매거진』에 「내 사랑 몽키」「도쿄 고려장」, 그 외 『선데이 마이니치』 『현대 코믹』 『주간 만화 TIMES』 등에 작품을 발표. 창작의 기쁨을 맛본다. '세간에서 선전 중인 '극화' 따위는 아무려면 어떤가' 하며 나름대로 달관한 상태.

1971년(쇼와 46년) 36세

히로쇼보의 출판 활동을 중지. 거액의 빚이 남아, 각 잡지에서 지불한 원고료를 변제에 충당하다. 하지만 의뢰는 단편뿐이라 늘 단판승부였고 경제적으로는 여전히 여유가 없었다.

『COM』에 「군집의 블루스」「짐승·눈물」, 『별책 토요만화』에 「또각또각또각」「이불 속」「인생 가지」, 『가로』에 「두드러기」「조장」, 『주간 플레이보이』에 「지옥」 등을 그리다.

1972년(쇼와 47년) 37세

후타바샤, 쇼넨가호샤 등에서도 원고 의뢰가 오다.

『가로』에 「대포」, 『별책 토요만화』에 「사나이 한 방」, 『빅코믹 증간』에 「굿바이」, 『코믹 미스터리』에 「하나이지메(花いじめ)」 등.

1973년(쇼와 48년) 38세

1회식 단편을 중심으로 많은 작업을 해치우다. 자신의 심경을 반영한 작품에서 서서히 엔터테인먼트를 의식한 작풍으로 변화. 이 무렵까지는 어시스턴트를 쓰지 않고 모든 작화를 혼자서 처리했다.

『코믹 미스터리』에 「컵 안의 태양」, 『증간 영코믹』에 「살의의 강」, 『주간 만화 TIMES』에 「창부의 전기」「염불 레이스」「손바닥의 거리」 등.

1974년(쇼와 49년) 39세

연재 의뢰가 들어온 것을 계기로 진보초에 새로운 작업장을 빌리고 어시스턴트를 고용하다. 원작이 따로 있는 작품에도 손을 대면서 경제적으로 안정된다. 히로쇼보의 빚도 무사히 변제 완료.

연재로 「정부(めかけ)」(『주간 만화 선데이』), 「제니메스(錢牝)」(『주간 만화 TIMES』, 원작 하나토 고바코), 단편으로 「주머니 속의 여자」(『코믹 선데이』), 「지넨코(自然枯)」(『빅코믹』) 등.

1975년(쇼와 50년) 40세

에로틱한 내용들이 유행. 연재 작품을 섹시 노선으로 전환하지만 정신적인 균형이 무너져 작업에 고뇌를 맛보다. 작업량을 늘리고 어시스턴트도 네 명으로 늘려 생산량 증대를 꾀하지만, 낮은 원고료와 좀처럼 단행본화가 되지 않아 인세 수입을 기대하기 힘든 청년지의 일거리로 자전거 조업 상태가 된다.

연재로는 「미키리센료(見切り千両)」(『주간 만화 TIMES』, 원작 가지야마 도시유키), 「시로바라오코세이덴(白薔薇お香正伝)」(『빅폰체』, 원작 사이카 주), 「더 갬블러」(『영코믹』 원작, 하나토 고바코), 「공갈상사 KK」(『만화 핫』). 단편 「메마른 거리」(『만화 고라쿠』), 「지하도 호텔」(『만화 고라쿠』) 등.

쿄톱샤에「다이너마이트 시리즈」를 계속 그리지만 시리즈 11권째의 원고를 전하러 갔을 때, 담당 편집자에게 "같은 종이에 그리는데 어쩌면 이렇게 매상에 차이가 나는지 몰라"라는 말을 들은 것을 계기로 톱샤와의 관계도 끊어진다. 히노마루 분코, 도코샤의 고료 지급도 늦어져 실업 상태가 된다.

1963년(쇼와 38년) 28세
고교 시절 친구의 출자로 간다 진보초에 다이이치프로를 발족. 자작 만화를 출판. 단행본 1탄은 2주 만에 완성한 작품「이 악당 놈들」. 연말에 에이코와 혼인 신고.

1964년(쇼와 39년) 29세
다이이치프로에서 미야와키 신타로, 시모모토 가쓰미, 다시로 다케루, 미네기시 히로미, 오카 게이코, 아가미 미네고 능의 단행본이나, 단편집『청춘』『학원』『철인』을 발행. 세이린도에서『가로』가 창간되고, 사이토 다카오나 사토 마사아키는『보이즈 라이프』에 진출, 서서히 극화가 일반지에 인정받는 가운데 출판업의 잡무에 쫓겨 매출 감소에 고민하는 나날.

1965년(쇼와 40년) 30세
다이이치 프로의 일이 바빠져, 창작에서는 거의 단편집의 빈자리를 메꾸는 작품만 그리다.

1966년(쇼와 41년) 31세
일반지에서 점점 극화가 수용됨에 따라 액션이나 끔찍함을 강조하는 수법만이 두드러지기 시작한다. 이러한 상황에 의문을 품고 창작에서 멀어진다.

1967년(쇼와 42년) 32세
다이이치프로를 히로쇼보로 개칭, 주식회사로 만들다. 기존의 대본소 지향 출판에 한계를 느끼고, 대형 유통사인 닛판. 도한과 거래를 터 발행부수 증가를 꾀한다.
소년 주간지에도 '극화'가 대대적으로 등장. 시민권을 얻은 '극화'는 자신이 상상할 수 없는 형태로 변모한 상태였다. '극화'와 결별하기 위해『극화대학』을 쓰다.

1968년(쇼와 43년) 33세
오랜만에『극화 영』이라는 청년용 2류 잡지에서 연재 의뢰. 마음에 안 드는 일거리였지만 담당 편집자 Y가 우수했다. 그는 고작 8페이지의 연재물을 위해 매번 회의를 가졌고, 불필요한 컷이나 대사는 철저하게 배제해나갔다. Y에 의해 새로운 경지에 눈을 뜨게 되었고, 잃어버렸던 극화의 가능성을 다시 깨닫는다. 이해부터 이듬해에 걸쳐 해당 잡지에「식인어」「푸시맨(押し屋)」등, 단편 연작「잃어버린 자의 세계」를 그린다.

1969년(쇼와 44년) 34세
1월,『소년 매거진』의 권두 그라비아에「극화입문」이 게재되었고 2월에는 선데이 마이니치가 증간『이것이 극화다』를 발행. '극화'가 본격적으로 수용된 것인지『소년 매거진』을 비롯한 각 잡지에서 집필을 의뢰해오게 된다.
이 해에 집필한「나의 히틀러」(『극화 매거진』),「구멍」(『가로』)에서 다시 원래의 '극화' 기법을 꾀한다.

중심으로 작품을 그린다.

8월 히노마루분코가 고에이샤로 재발족. 『그림자』가 소프트 커버로 페이지 수를 늘려 복간되어 편집을 맡게 된다. 그 후, 이 『그림자』의 형식이 대히트, 대본 업계가 일변하게 된다. 히노마루분코에서 마찬가지로 새로운 만화를 지향했던 마쓰모토 마사히코가 자기 작품과 만화를 구별하기 위해 '고마가(駒画)'라고 명기. 하지만 그 명칭에 동세가 부족하고 기세를 느낄 수 없었기에 자신이 지향하던 작품과는 어울리지 않는다고 여긴 나는, 『거리』에 그린 단편 작품 「유령 택시」에서 '극화'라는 호칭을 사용한다.

12월 구로다 마사미의 주선으로 마쓰모토, 사이토와 함께 상경해 고쿠분지의 아파트에 각각 터를 잡는다.

1958년(쇼와 33년) 23세

대본 업계에 단편지 붐이 일어, 각 사가 다양한 단편지를 발행하기 시작. 『그림자』 『거리』의 발행부수가 상승.

1959년(쇼와 34년) 24세

1월, 호타루가이케에 모인 K.모토미쓰, 사토 마사아키, 야마모리 스스무, 사쿠라이 쇼이치, 이시카와 후미야스 등이 참가하여 극화공방을 결성, 『마천루』(도게쓰쇼보 간행)의 편집을 떠맡는다. 훗날 사이토 다카오(TS공방)가 가입, 마쓰모토 마사히코는 자기가 만든 '고마가'에 애착을 가져 참가하지 않았다.

이 무렵부터 단편 작품 의뢰가 줄을 이어 히노마루분코, 센트럴분코, 와카기쇼보, 도게쓰쇼보, 아카시야쇼보, 아키타쇼텐, 와카바쇼보, 긴엔샤 등에 작품을 그린다.

고쿠분지에서 분쿄 구 하쿠산으로 집을 옮기고, 훗날 결혼할 에이코와 동거를 시작했다. 쓰게 요시하루가 찾아왔다.

1960년(쇼와 35년) 25세

극화공방 해산. 산요샤, 엔젤분코, 스즈란출판사, 나카무라쇼텐으로 발표의 장을 확대. 이전보다 더욱 다작이 요구되자 점차 작품의 질이 하락하며 사고회로가 혼란에 빠지다. 단편만 그리다 보니 장편의 '극화'적 표현을 실천하지 못하는 울화로 인해 완전히 의욕 상실.

1961년(쇼와 36년) 26세

시라토 산페이 「닌자무예장」의 등장이 대본 업계를 다시 장편 시대로 되돌리다. 센트럴분코, 산요샤, 도쿄톱샤 등의 단행본이나 살아남은 『그림자』 『거리』에 단편 작품을 월 200매 이상 지속적으로 발표했으나 황폐해진 창작활동은 저조의 극을 달린다.

1962년(쇼와 37년) 27세

집이 있던 하쿠산에 가까운 고라쿠엔 수영장이나 복싱 체육관에 다니게 되다. 복싱에 흥미를 갖고 「일어서는 사나이」 「떠나가는 사나이」 「사나이가 있기에」 등, '사나이의 세계'를 테마로 삼은 단행본을 몇 권 그린다.

대본 출판사가 연달아 영업 중지. 센트럴분코의 『거리』도 휴간하게 된다. 사이토 다카오, 사토 마사아키가 직접 출판에 뛰어들다. 10월에 사쿠라이 쇼이치가 창업한 도코샤에 작품을 그리게 되나, 창작 활동은 저조. 그 외에 살아남는 데 성공한 도

1951년(쇼와 26년) 16세

도요나카 제2중학교 졸업. 도요나카 고등학교 입학. 스토리 작품을 그려서 데즈카 댁을 찾아갔으나 데즈카는 잡지 연재로 바빠져 상경, 만날 수 없게 된다. 경제적인 이유에서 만화 투고를 다시 시작했는데, 상금이 나오는 일반 월간지나 신문에만 투고. 투고 만화로 돈을 벌어 학비를 마련하고, 장편작품 「유쾌한 표류기」를 오시로 노보루가 다시 그려 단행본으로 만들겠다는 답장을 받는다. 스토리 작품에 자신을 얻어, 이 해에는 잇따라 장편 두 작품을 그려 오시로 노보루에게 보낸다. 도요나카 고교의『녹창신문』에 4컷 만화 「볼군」연재.

1952년(쇼와 27년) 17세

오시로 노보루에게 보낸 「어린이 섬」을 그 제지인 오토보 요시야스가 쓰루쇼보 출판사에 들고 가 출판 결정. 동시에 다음 작품을 의뢰받는다.

1953년(쇼와 28년) 18세

쓰루쇼보에 단행본을 그리다.

1954년(쇼와 29년) 19세

쓰루쇼보에 만화를 그리며 대학 진학을 꿈꾸지만, 계획에 변경이 생겨 허무하게 일자리를 잃다. 도요나카 고등학교 졸업. 「괴도신사」를 들고 핫코·히노마루분코, 도코도, 에노모토쇼텐 등의 출판사를 찾아다닌다. 「괴도신사」는 「일곱 개의 문」으로 개칭, 히노마루분코에서 출판되고, 이후 히노마루분코에서 계속 작품을 발표. 거기에서 마쓰모토 마사히코, 구보타 마

사미 등과 알게 된다. 야마토 요시로라는 필명으로 도코도에서도 작품을 그린다.

1955년(쇼와 30년) 20세

히노마루분코를 중심으로 도코도, 에노모토쇼텐에서도 단행본용 작품을 그리다. 「개화의 도깨비」「어둠 속에서 웃는 남자」로 컷 이동과 '시간'을 싱크로 시키는 기법에 주목. '만화가 아닌 만화'에 눈뜬다.

1956년(쇼와 31년) 21세

히노마루분코에서 마쓰모토 마사히코와의 합작 단행본을 기획하지만, 구로다 마사미의 고안으로 단편집 형식의 월간 단행본으로 변경. 이것이『그림자(影)』가 된다. 전년에 「개화의 도깨비」 등의 작품으로 시험해본 기법에서 발전하여 「목소리 없는 목격자」로 완전히 극화 같은 작품을 의식하게 됐으나『그림자』의 단편 작품이 활동의 중심이 되어 한동안 극화적 기법에서 멀어진다.

8월과 9월 2개월 동안, 마쓰모토, 사이토 다카오와 생가 근처인 덴노지 구 사이쿠다니에서 합숙 생활. 일은 순조롭지 않았으나 냉정한 눈으로 작품을 보고 생각할 수 있는 시간을 가지다. 합숙 생활 해산 후, 20일 동안 「검은 눈보라」를 완성해 '극화'에 자신을 얻는다.

1957년(쇼와 32년) 22세

월간 소년지『모험왕』에서 40페이지 부록 작품을 의뢰하다.

2월, 히노마루분코가 부도 어음을 발행하고 도산. 발표의 장을 나고야 센트럴분코로 옮겨『거리(街)』(구로다 마사미 편집)를

다쓰미 요시히로
자필 연보 »»

1935년(쇼와 10년) 0세
6월 10일, 오사카 시 덴노지 구에서 3남으로 태어나다. 집안은 세탁소로, 시텐노지의 동문 옆에 있었으며 걸음마를 뗄 때부터 경내에서 놀았다.

1942년(쇼와 17년) 7세
구립 고조 소학교 입학.

1943년(쇼와 18년) 8세
소학교 2학년 여름방학, 식중독(이질)으로 이틀 낮밤 동안 혼수상태. 사흘째 '엉덩이 반대쪽 둥둥둥'이라는 의미불명의 헛소리를 뱉으며 생환하다.

1944년(쇼와 19년) 9세
소학교 3학년이 되고 이내 나라 현 요시노야마로 집단 피난. 가을이 되자 향수병에 걸려 반의 남자애 세 명과 탈주 계획을 세웠으나 외할아버지가 배낭 가득 직접 만든 비누를 선물로 들고 협상하러 와서 탈주에 실패. 그 길로 오사카 부 미노오에 있는 할아버지 댁에 유숙. 기타 소학교로 전학.

1945년(쇼와 20년) 10세
일가가 덴노지 구에서 도요나카 시 호타루가이케(현 호타루이케)로 이사. 호타루가이케 소학교로 전학. 식량난으로 배를 굶던 나날.
미군의 공습이 치열했고, 집 근처가 이타미 비행장이었던 탓에 기총 소사의 유탄으로 집의 벽이 벌집이 되었다. 마당의 방공호에서 생활.
8월 종전. 옥음방송을 소학교 교정에서 들었지만 일본이 전쟁에 졌다는 것을 이해하지 못했다.

1948년(쇼와 23년) 13세
호타루가이케 소학교 졸업. 도요나카 제2중학교 입학. 데즈카 만화와 조우, 둘째 형(사쿠라이 쇼이치)과 정신없이 데즈카 만화를 찾아다닌다. 오시로 노보루, 샤바나 본타로도 무척 좋아했기에 나카무라쇼텐 출판사에 편지를 띄워 오시로 노보루의 주소를 알아낸다. 심심풀이로 투고했던 사쿠라이 쇼이치의 엽서 만화가『만화소년』에 입선된 데 자극을 받아 온갖 소년잡지에 만화를 투고했다.

1949년(쇼와 24년) 14세
전국의 만화 소년을 모아 '전국 어린이 만화 연구회'를 발족. 손으로 그린 기관지를 발행, 교류를 꾀하다.

1950년(쇼와 25년) 15세
8월『마이니치 소학생 신문』에 투고한 4컷 만화를 계기로, 데즈카 오사무와의 좌담회에 출석. 그 후 다카라즈카의 데즈카 댁을 방문, 장편 작품을 그리라는 권유를 받다.

후기
다쓰미 요시히로 »»

짙은 빨강 카펫이 깔린 계단을 오르자 대기하고 있던 카메라 수백 대가 일제사격을 개시했다. 파파파파팍!!

싱가포르의 쿠 감독과 나는 서로 어깨를 얼싸안은 뒤 오른쪽을 향해서는 한 손을 들고, 왼쪽을 향해서는 V 사인을 그리면서 천천히 걸었다. 통로 가의 거대한 모니터에는 두 사람의 모습이 커다랗게 비치고 있다. 눈이 부실 지경인 섬광과 주위의 공기를 찢어버릴 듯한 셔터 소리에 "우와아" 하는 환성까지 뒤섞여, 레드 카펫 위는 범상치 않은 분위기에 휩싸였다.

남프랑스 칸에서 개최된 2011년도 칸 국제영화제에, 애니메이션 영화 〈동경 표류일기〉가 초대를 받은 것이다. 해안가에 세워진 하얀 고깔모자 같은 근사한 스튜디오에서 가졌던, 하루에 20여 건씩 빼곡하게 편성된 인터뷰. 나는 인터뷰에 응하며 약 2년 전의 어느 광경을 떠올렸다. 그곳은 내 일터가 자리한 간다 진보초의 컴컴한 찻집 '사보우루'. 맞은편 자리에는 온몸에서 에너지 넘치는 오라를 내뿜는 남성이 앉아 있다. 그는 싱가포르에서 온 재능 넘치는 영화감독 에릭 쿠, 45세. 내가 그린 과거의 작품들에 "빈틈없이 혼을 채워 장편 영화를 제작하고 싶다"며, 그는 열변을 토했다. 전년, 쿠 감독의 작품 〈마이 매직〉이 싱가포르에서는 처음으로 칸 국제영화제 황금종려상 후보에 올랐다는 실적을 나는 이미 알고 있었다.

솔직히 말해 이번 영화화 이야기도 그리 마음이 내키지는 않았다. 여태까지 세계 각국에서 (어째서인지 일본은 없다) 영상화 제안이 몇 번이나 있었지만, 대부분 계약 전에 흐지부지되고 말았기 때문이다.

하지만 정신이 들고 보니, 나는 쿠 감독에게 "잘 부탁드립니다" 하며 머리를 숙이고 있었다. 이리하여 영화 〈동경 표류일기〉는 완성되었다.

진보초의 컴컴한 찻집에서 한없이 밝기만 한 남프랑스의 칸으로 느닷없이 끌려나와 감동할 새도 없이…, 그저 곤혹스럽기만 한 것이 내 심경이었다.

꿈…. 그렇다! 그것은 분명 꿈이었으리라. 찻집 '사보우루'에서, 나는 오늘도 꿈에서 깨지 못한 채 컴컴한 공간을 맴돌고 있다. (2011년 6월)

※ 이 후기는 단행본 「TATSUMI」(2011년 7월 23일 발행/세이린코게이샤 간)에 수록된 것이다.

북스토리 아트코믹스 시리즈 ❾

동경표류일기 (원제: 增補版 TATSUMI)

1판 1쇄 2020년 7월 20일

지 은 이 다쓰미 요시히로
옮 긴 이 하성호

발 행 인 주정관
발 행 처 북스토리㈜
주 소 경기도 부천시 길주로 1 한국만화영상진흥원 311호
대표전화 032-325-5281
팩시밀리 032-323-5283
출판등록 1999년 8월 18일 (제22-1610호)
홈페이지 www.ebookstory.co.kr
이 메 일 bookstory@naver.com

ISBN 979-11-5564-187-3 04650
 978-89-93480-97-9 (세트)

이 도서의 국립중앙도서관 출판시도서목록(CIP)은
서지정보유통지원시스템 홈페이지(http://www.seoji.nl.go.kr)와
국가자료공동목록시스템(http://www.nl.go.kr/kolisnet)에서 이용하실 수 있습니다.
(CIP제어번호 : CIP2020024795)